出雲佐代子

本当のやすらぎの見つけ方

心が疲れたあなたへ

KKロングセラーズ

序にかえて

人間関係に傷ついているあなた、夫婦関係がうまくいっていないあなた、親子関係に亀裂を生じているあなた、結婚がなかなかできないあなた、仕事が嫌でたまらないあなた、生きることに自信をなくしているあなた、「ああ、やすらぎがほしい」と思ったとき、この本を開いて、どのページからでも、目を走らせてみていただければと思います。

「こんな考え方もあったのか……。人生も捨てたものでもないな」

そんな気持ちがちょっとでも湧いてくれば、もう大丈夫です。それがきっかけとなり、あなたは眠りから覚めたような不思議な気持ちになるかもしれません。これまでの悩みはなんだったのだろうと、笑いたくなるかもしれません。

そのときあなたは百八十度変わるはずです。変わってほしいと心から願っています。さまざまな悩みを解決するためには、解決するための突破口が必要です。それを、わかりやすく説明したつもりです。

あなたの考え方ひとつで、あなたの人生は幸せにも不幸にもなります。限りある人生であれば、悲しみや苦しみの日々よりも喜びに満ちた日々を過ごすべきです。

穏やかな心で、やすらかに毎日を送るためのカギはなんでしょう。そのような生き方、考え方を、この本におさめました。

四十年もの間、朝から晩まで、たくさんの人生の方々からの相談を受けてまいりました。これまでに寄せられたさまざまな悩みを分類し、なぜ悩みが生じるのかを分析しながら、悩みを解決するためのアドバイスとしてまとめさせていただきました。

角度を変えてものを見れば、あきらめていたことも意外に簡単な解決法があるものです。悩みをかかえて迷っているたくさんの方々にとって、この本がすこしでも救いになることができれば本望です。

出雲　佐代子

序にかえて……1

1章 人間関係がつらくなっているあなたに

- 自分が幸せでなければ、他の人を幸せにできない
まず、自分が幸せになりなさい ……14

- 今日だけの妥協でいいのです
いま、ここでの妥協点をみつければ人間関係はうまくいく ……16

- 人に寄り添う心をもちなさい
相手に多く期待しなければ、平穏でいられる ……18

- 他の人と共に生きていくとは
自分の我を捨てることです ……20

- この世で出会った人はすべて「必要な人」
「いい人」でも「悪い人」でもなく「大事な人」と考えなさい ……22

もくじ

2章 仕事に疲れたあなたに

- あなたにいちばん楽な修行が与えられている
いまいる場所が一番適当な場所 ……32
- いまの仕事をつづけなさい
さもないと次の段階に進むことはできない ……34
- 今日食べるぶんの労働で十分です
明日のぶんまで働かなくてもいい ……36

- 去るものは追わず、来るものは拒まず
こだわりを捨てれば自由に生きられる ……24
- 他の人とおなじ生き方をする必要はない
あなたにはすばらしい個性と能力があるはず ……26
- 同情をせず、見守ってあげるだけで十分
相手の苦しみは体験できないのだから ……28

4

- とにかく、いいか悪いかやってみなさい
これがダメなら次の方法があると考えればいい ……38
- どんな仕事でも仕事ができるだけで感謝
貪る心は許されません ……40
- 労働と休息のバランスを考えなさい
がむしゃらな労働は自己満足にすぎない ……42
- わが身の欲望だけの会社経営には発展がない
いい人間関係があってこそ会社は伸びる ……44
- 貪り取る欲心を捨てなさい
お金は活かして使えば戻ってくる ……46
- 人のために無償で働くことはむずかしい
自分に無理しないほうがいい ……48
- 景気のよいときも悪いときも変わらない笑顔
商売繁盛は心からの感謝の賜物 ……50

もくじ

3章 生きることに迷っているあなたに

- 一日が一生だと思って精一杯生きれば後悔はない
 今日一日頑張ろうと思えば気持ちが楽になる ……54
- ほとんどの苦しみは自分自身でつくっている
 苦しみは功徳の貯金と思いなさい ……56
- まず自分を変えることから始めなさい
 すべてのことへの感謝が変化をもたらします ……60
- 一足飛びに願望に近づこうとしてはいけません
 それがあなたにふさわしいものなら、必ず達せられる ……62
- 過去を悔やんでみても解決しない
 いまの瞬間を大切に生きなさい ……64
- 感謝の気持ちをもてば幸せが訪れる
 今日からあなたのいちばんいい笑顔で接してください ……68

6

4章 居場所を探しているあなたに

- 朝、目覚めることは〝今日の生を得られること〟と知れば太陽に手を合わせる心が生まれる ……70
- 生きている間が修行　修行とは当たり前のことを喜んですること ……72
- 落ち着ける家庭があれば問題はおきない　愛情に飢えた心には大きな空洞が生じる ……76
- 家庭がいちばんの心のよりどころ　まず、朝のあいさつから始めてください ……78
- 愚痴をいうのは、いますぐやめなさい　聞いてあげるほうにまわってください ……80
- 夫の寂しさをいやすのは妻しかいません　母親になりきれる妻であれば、乗り越えられる ……82

もくじ

5章 愛を求めているあなたに

- 夫婦の一方が気持ちを残しているときには、離婚は思いとどまりなさい ……86
- 男性は家族のために一身をなげうって生きられる女性にはそれが足りません ……88
- 身勝手な不倫の結末は不幸につながるプラトニックな段階でとどめておきなさい ……90
- お金は持って死ねません儲ける健康があればそれ以上いらない ……92
- 結婚適齢期などないふさわしい時期にふさわしい相手が与えられます ……96
- 結婚しないのは罪、子どもを生まないのも罪 ……98

8

6章 親子関係がちょっとまずくなっているあなた

- 結婚は恋ではありません
 愛情とは穏やかな、補い合う心です ……102

- あなた自身を変えなさい
 それが結婚へのいちばんの近道 ……104

- 間違った欲望を通してはいけません
 よい出会いは偶然ではなく、導きによるものです ……106

- 肉親だけが家族ではありません
 男性、女性にこだわらずこの世の出会いを大切にしなさい ……108

- いくつになってもよきパートナーは得ることができる
 "いま"からが始まり ……110

- 思いどおりに子どもを育てようとしてもダメ
 親子の間の深い溝を見つめなさい ……122

もくじ

7章 死を身近に感じているあなたに

- 人生は長いのです いまの成績で、その子の一生は決まらない …… 124
- 子どもを既成の鋳型にはめ込まないで 子どもは親の所有物ではない …… 126
- 傷ついた子の心を癒すのが母親の役目 道に迷ったら、いつでも戻れる場所をつくってください …… 128
- 父親と母親とははっきり役割分担しなさい 意見は押しつけずに、十分に聞くだけでいい …… 132
- 挫折した仲間を心配する心を育ててほしい 友達の悲しみや苦しみもわかってほしい …… 136

- あの世を信じれば安らかに死ねる ちょっと長旅に出ると思えばどうということはない …… 146

● 死は睡魔に襲われて眠りに入るのとおなじ
　すこしも怖くない……148

● 死んだあとも魂は残っている
　いつも自分たちといっしょにいる……150

● 現世は人間に与えられた修行の場
　生死は神の判断……152

● 家族や周囲の愛情いっぱいの人は死を恐れない
　日常的な人間関係を大切にしなさい……154

● 自分の流れのなかで、今日の生を大切にすればいい
　いまを精一杯生きれば死は怖くない……156

● 平常心をもてば生への未練は残らない
　肩の力を抜いて空っぽになってみなさい……158

● 心から満足して生き抜き、
　功徳を積めば苦しまないで死ねる……160

● 欲で固まった人に幸せな人生もなければ
　安らかな死もおとずれない……162

もくじ

章 穏やかな心はこうして生まれる

- "この神でなければ、この仏でなければ" はありません
素直な心で手を合わせればよい …… 170
- 供養とは、生きている人の魂が亡くなった人の魂に送るエネルギー …… 172
- なにかが起きてから手を合わせるのは簡単
なにごともないときこそご先祖に手を合わせなさい …… 174
- 仏壇がなくても供養はできる
しっかりとことばに出して祈ればよい …… 176
- 多額の金銭を要求する霊能者や宗教はダメ
あなたの祖先にこそ救いを求めなさい …… 178
- 心を穏やかに保つために
実践したい戒律 …… 180

本文イラスト／立花尚之介

1章 人間関係がつらくなっているあなたに

自分が幸せでなければ、他の人を幸せにできない
まず、自分が幸せになりなさい

心が穏やかで、幸せであれば、やわらかなパワーが自然にわき出て、周囲の人々をも穏やかに幸せにします。まず、いまのあなたが考えるべきことは、他の人を幸せにしようとすることよりは、自分が幸せになることなのです。

心を穏やかに保ち、幸せであると心から実感しながら生きている人であれば、穏やかさが周囲に伝わって、他の人々を幸せな雰囲気に包みます。

自分が幸せでないのに、他の人を幸せにしようとしても無理です。それは自分の力量以上のことをすることになります。

自分の身丈に合う範囲内で考えていくかぎりでは、無理をしなくてもものごとは穏やかに進んでいきます。自分のもっている能力の枠からはみ出てしまったとき、さまざまなトラブルを生じ、ストレスとなって体をむしばむようになります。

ここであなたは、「自分だけ幸せで満足ならばそれでいいのか」と反論なさるかもし

1章　人間関係がつらくなっているあなたに

れません。

もちろん周りの人にも心をくばり、いつも周りを考えながら生活すべきことはいうまでもありません。周りを思う心がなければ、すべて自己中心に身を処すことになり、他の人からの嫌われ者になるのがオチでしょう。

周りの人のことを考えられずに、身勝手な言動をしている人は不幸です。いずれは人々に疎外され、寂しさをかこつのは目に見えています。それは本人がもって生まれた功徳のなさ、業の深さによるものであり、それに本人自身が気づいていないことがほとんどなのです。

幸せという概念は、人それぞれにちがいますが、私が考えている幸せとは、心穏やかに、心豊かに生きられること、それだけです。

健康であることに感謝し、自然の恵みに感謝し、家族や友人に感謝しながら、その人なりに充実した毎日を送ることができるならば、それ以上の幸せはないはずです。

自分が幸せであれば、心にゆとりが出てきます。心にゆとりがあれば、他の人をも愛する余裕ができ、自ずと人間関係もよくなります。

今日だけの妥協でいいのです
いま、ここでの妥協点をみつければ人間関係はうまくいく

家庭でも職場でも、人間関係がぎくしゃくして困る、うまくいかなくていつもイライラしていると訴える相談者が最近、とくに多いようです。

その種の相談者には、自分の願望をなにがなんでも通そうとする傾向があります。

人間関係をうまくやっていくには、家庭でも職場でも妥協する心をもつことがポイントであるのに、自分の願望を通すことばかりを考えていては、疎外されて当然でしょう。人間関係とは相手とのかかわりによって成立するものだからです。

よい関係を維持するには、相手との妥協点をどこに見出すかにかかっています。自分なりの妥協するポイントをおさえておけば、相手を恨む必要もなくなります。自分がすこしも動かないで、相手が言いなりになってくれることだけを期待するのでは、ぜったいに解決にはつながりません。また、実りある人間関係を育むことができないのは当然です。

16

1章　人間関係がつらくなっているあなたに

人間関係がうまくいかないと気づいたときには、相手の意見をじっくりと聞くトレーニングからはじめる必要があります。

妥協するポイントについて、それが自分に近いところであれば満足しなければなりません。完全に一致するポイントは、なかなかむずかしいものです。

相手に近いところで妥協するだけでは不満足だというのでは、人間関係はうまくいきません。

今日だけの妥協でよいのです。いまのところ、今日のところの妥協の場を見つけるように心がけてください。その妥協が永遠につづくと考えれば、嫌にもなるし、大変にもなるものです。

生身の人間であれば、今日、体が健康であっても、明日はどうなるかわからないものです。精神状態もまた三百六十五日おなじというわけではなく起伏をくりかえしています。

だからこそ、いま、ここで、この場での妥協で十分なのです。

いま、自分にとっていちばんなにが必要かだけを考えてください。いまを最善に生きること以外にないのです。

人に寄り添う心をもちなさい
相手に多くを期待しなければ、平穏でいられる

人に寄り添う心をもてば、人間関係がスムーズになります。自分から寄り添っていくように心がけたいものです。「人」という字は、たがいに支えあっています。私たちは支え合って生きていくように生まれついています。

人に寄り添う心は、相手を認める心にも通じます。相手を認める生き方もまた人間関係には欠くことのできないものであって、自分の考えと違うからといって相手を責めるのは、人間の成熟度としてはいかにも低いといわなければなりません。

相手のどこがよい点か、悪い点かを判断し、よいところを見てつき合うように努力してみてください。悪い点があるから気に入らないと排除し、自分の思い通りになる人だけとつき合うのでは、寂しい人間関係しか生まれません。

相手の悪い点を認めながらも、それを許してつき合う心をもたなければ、あなた自身の人間としての成熟がなされないままで終わってしまいます。

18

1章　人間関係がつらくなっているあなたに

家庭においても、職場においても、だれとでも心を通わしていける人を見ていると、まず、相手の意見に耳を貸す穏かさを身につけており、さらに相手に過剰な期待をしていないことに気づかされます。

相手に期待するだけの人間関係は不毛です。期待するから不満が出てくるのであって、期待せずに自力で解決すればなんら問題はないはずです。相手に期待するよりはむしろ、相手期待こそ人間関係を阻害する大きな要因です。相手に期待するよりはむしろ、相手にたいして自分はなにができるか、相手を喜ばせるためになにをすればいいかに心を向けてください。

人間だれしも期待や願望はもっているものですが、それらが満たされないときに悩みになり、失望になり、おたがいの関係に亀裂が入ってしまいます。過大の期待から生まれるものは不満しかないといっても過言ではないでしょう。

相手に多くを期待しなければ、心は平穏でいられます。これは夫婦、親子、友人、職場など、いずれの関係にもあてはまることで、人間関係をうまくやっていく上での大事な基本です。

19

他の人と共に生きていくとは自分の我を捨てることです

　私たちは、他の人たちとの関係のなかで生きています。他の人とのかかわりのなかで生き、かかわりのなかで死んでいくことは、だれも否定できません。

　それだけに人間関係に疲れてしまったり、面倒になったり、放棄したくなることもしばしば生じます。

　人間関係に疲れ果てて、生きていくことさえ嫌になったと相談に見える方もすくなくありません。

　そんな、行きづまったとき、その気持ちを訴える他の人が必要になります。自分の力だけで解決をしようとしても、それはなかなかできるものではありません。苦しみからの脱出もまた、他の人との関係が必要になります。つまり、人間とは自分以外の存在を無視しては生きていくことのできない生き物なのです。だからこそ、他の人とうまく共生していかなければならないのです。

20

1章　人間関係がつらくなっているあなたに

他の人と共に生きていくには、自分の我を捨てなければなりません。我を捨てるには、どのような心がけで過ごせばよいか、聖書のなかにひとつの指針があります。

「喜ぶ人と共に喜び、泣く人と共に泣け。互いに心をひとつにせよ。高ぶったことを望まず、低いことに甘んじ、自分を知者だと思うな。だれにたいしても悪に悪を返すな。すべての人の前で善いことを行おうと努めよ。できればすべての人と平和を保て。愛するものを、自分で復讐するな。かえって神の怒りにゆずれ」（ローマ人への手紙・一二章・一五〜一九行）

ここで「共に泣け」とあるのは、同情しなさいといっているのではありません。人の悲しみにたいして、いっしょに泣きなさいという意味です。これはだれにも無理なくできるでしょう。ところが、人の喜びについては、純粋に喜べない反面をもっています。羨望や嫉妬が複雑にうずまいているのが人間でしょう。

もしあなた自身が自分の人生に十分に満足していれば、他の人の喜びをも自分のものとして受け止められるはずです。満ち足りた自分があって、はじめて他の人の幸福を純粋に喜べるようになれるのです。

この世で出会った人はすべて「必要な人」
「いい人」でも「悪い人」でもなく「大事な人」と考えなさい

人はみな必要があって出会っています。たった一度の出会いが人生の指針を変えてしまう出会いもあれば、肩がすれちがった程度の軽い出会いもあります。人生には大切な出会いがいくつかあります。そのすべての出会いを感謝の気持ちで受け止めたいものです。

生まれていちばん最初に出会う人が両親です。この出会いが、あなたの人生にとってもっとも重要な出会いです。両親との出会いについては、自分の意思によるものではありません。前世の功徳にしたがって、ふさわしい両親が与えられたのです。

両親のつぎに重要な出会いは結婚相手です。この出会いで与えられた人は「いい人」でも、「悪い人」でもなく、「大事な人」なのです。

両親にしても結婚相手にしても、出会った人がみんなあなたにとって「いい人」でなければならないと考えるから、さまざまな悩みが出てくるのです。両親や結婚相手

1章　人間関係がつらくなっているあなたに

は、「大事な人」なのであって、かならずしも「いい人」であるとはかぎりません。

両親や結婚相手をはじめとして、この世で出会った人はすべて必要な人なのです。

嫌な人との出会いであっても、やはり必要な出会いです。神があなたにとって必要だ

と思ったから、与えてくださった方なのです。

与えられた大切な相手との関係を、自分の都合だけで断(た)ってはいけません。

死ぬほどの苦痛を与えられた相手であっても、その人との関係を通じて修行してい

くべきです。神が必要でないと認めたときにのみ、その関係は消滅するのです。

相性の悪い結婚相手を与えられたのも、病気の夫を与えられたのも、手のつけられ

ないほど気の強い嫁を与えられたのも、前世からの因縁によります。

もしも、それがあなたにとって大切な相手ならば、その人との関係は長く保たれる

はずです。必要のない出会いならば、肩が触れ合う程度で別れさせてしまうでしょう。

嫌な出会いだと認識していながら、その人から抜け出すことができないのは、あな

たはまだその位にいるということです。あなた自身の功徳が足りないということです。

功徳が積まれれば、自然に別れがやってきます。

23

去るものは追わず、来るものは拒まず
こだわりを捨てれば自由に生きられる

悩みのない生活を送りたいとだれしも考えます。そのためには、流れに逆らわない心がけが必要です。神は、いまのあなたにいちばんふさわしい状態を造りだしてくれています。逆らえば、どこかに破綻を生じるようになるでしょう。

流れに逆らわないことを、人間関係にあてはめるなら、「去るものは追わず、来るものは拒まず」の考え方になります。出会いも別れも、ひとつの流れなのです。

この世の出会いとは、前世からの出会いであり、別れもまたおなじです。すべては神からのメッセージであって、出会うべくして出会い、別れるべくして別れていくのです。

この人と別れたくはないといっても、神が決められたことですから仕方がないと思うべきです。別れたことによって道が開けた例も枚挙にいとまがないほどです。苦しい別れであっても、別れなければならない宿命があります。そのときは、神がよりよ

1章　人間関係がつらくなっているあなたに

い道を示してくれているのだと、素直に去るほうがよいのです。
ところで、仏教の思想のなかには「空」があります。欲望を否定するのでもなく、また肯定するのでもなく、つまり、「有」にも「無」にもとらわれないこと、こだわりをもたない心が「空」です。
「空」になる、つまり、なにごとにもこだわりをもたなくなれば、自由に生きられます。そのときに人間は、無限に自由です。
日本人の特性として、限定や断定を嫌うところがありますから、この自由自在的な思想は体質に合っているのかもしれません。
自由自在がいいとはいっても、人間はさまざまなものにとらわれて生きています。
たとえば、地位、名誉、財力にとらわれます。
しかし、このレベルでの欲望は、きわめてささいなものです。もっと遠大な理想をもって生きれば、ささいなものへのこだわりが消えて、悩みなど飛び去ってしまうでしょう。

他の人とおなじ生き方をする必要はない
あなたにはすばらしい個性と能力があるはず

 最近の相談者には共通する特徴があります。それは他の人とおなじ生き方をしなければ、いっしょでなければと、先を急ぎすぎるという点です。

 日本ではまだ欧米社会のように個人主義が浸透していませんから、他の人とおなじようにやっていれば無難なのはわかります。日常生活のちょっとしたことでも、異質な行動をとれば、周囲に叩かれはしまいかという危惧があります。

 正しいと思い、そして、他の人に迷惑になることでさえなければ、実行に移しても決して責められるべきではないと私は考えます。あまりに他の人の目を気にしすぎて、本来もっているよい面まで抑えこむならば、悔いの残る人生で終ります。

 社会のなかで常識とされていることすべてが正しいとはいえません。時代は刻々と変化しているのです。既成の概念を踏襲するだけが能ではありません。時代を先取りした、または、いまの時代に沿った生き方も認められるべきでしょう。

1章 人間関係がつらくなっているあなたに

他の人に逆らってはいけないと、パワーのあるもの、強いものにまかれてしまっている人がすくなくありません。その結果、心がそれについていけないと相談にやってくるようになります。

しっかりと立っていようとすればするほど、パワーのあるものに流されてしまう。なんとかして自分の支えになるものはないかと苦しみ、手あたり次第に身近にあるものをつかんでしまいます。やっとつかんだと確信した対象がエセ宗教だったり、殺人集団だったということになれば悲劇です。

能力も個性もそれぞれに違うのに、他の人とおなじような生き方をしようとするから苦しくなります。人はだれでも自分なりの得意分野をもっているはずです。その分野をコツコツと精一杯やれば、あせる必要などまったくないし、他の人がなにをやっていようと気にならなくなります。人がやっているから自分も、とあせるのは、ただの付和雷同でしかありません。

生き方に自信があれば、精神的にも安らかです。あなたにはすばらしい個性と能力があります。もう一度自分を見つめ直し、自分に自信をもってください。

同情をせず、見守ってあげるだけで十分
相手の苦しみは体験できないのだから

どこまで相手を助けるべきかと相談されたとき、私はいつも、同情ではなく、相手を静かに見守ってあげてくださいとアドバイスします。相手の苦情を聞いてあげる必要もないといいます。

他の人に思いやりをもつことは大切ですが、自分の能力を超えた同情はしないほうがいいというのが、私の基本的な考えです。

長年、人の悩みごとの相談を受けてきた体験から、困っている人や悩んでいる人を、容易に救えるものではないと感じています。相手の苦悩にたいして涙を流すことはできても、相手の苦しみそのものを体験できないのです。できないのだから、見守ってあげるだけで十分だと考えるようになりました。

実際に手を貸さなくても、その人が健康でいられるよう見守るのです。

同情しても、相手にどれだけのことができるでしょう。相手をほんとうに幸せにし

1章　人間関係がつらくなっているあなたに

てあげられるでしょうか。

同情を求める人には、貪欲な人がすくなくありません。彼らにはこれでいいということはないのです。自立して生きようとする意思の弱い人ほど、人の同情をアテにしたがります。

これは金銭の貸し借りで説明すればよくわかります。

借りるほうにすれば、いま百万円不足しているのに、五十万円借りても何にもならないでしょう。要望に添わない金額を借りても、不満を覚えるのがオチです。貸すほうにすれば親切心から貸しても、借りた相手は有難いなどと思わないでしょう。

これだけの金額を借りたいと思って申し出る人は、これだけ貸してくれて当然だと思ってきますから、それが満たされないときには不満に変わります。とかくお金の貸し借りは、人間関係を壊してしまうことにもなりかねません。

金銭の貸借は貸すほうも借りるほうも、心穏やかでないものです。だから、お金をあげてしまう気持ちがなければ、用立てないほうがいいのです。どんなに苦情をいってきても、だまって見守ってあげるほうがよいでしょう。

2章 仕事に疲れたあなたに

あなたにはいちばん楽な修行が与えられている

いまいる場所が一番適当な場所

　神は、人間に最初からつらい修行を与えていないはずです。その人の能力に無理のない、もっとも楽な修行を与えています。いちばん楽な修行を与えながら、その人が気づくことを教えています。

　ここで考えなければならないのは、私たちがその修行を怠れば、さらにつらい利子が積み重なって自分に返ってくるということです。

　修行がつらいからやりたくないと苦しまぎれに思うときもあるでしょう。そんなとき不満がつのってきます。

　修行がつらいか楽かは、人とくらべることではありません。神は人それぞれの能力と体力を判断して、その人なりの修行を課しているのです。そこがいちばん適当な場所として与えているのです。

　生きていること自体が修行です。その修行に立ち向かう強さをもつべきです。

2章　仕事に疲れたあなたに

仕事については、自分の限度を知ることが大切です。自分はどこまでできるか、どれができないのかをはっきりさせるべきです。人には難なくできることであっても、自分にはとうてい無理な仕事もあるでしょう。だから人がどうであっても、自分にできるかどうかを考えて仕事を選択すべきです。そうすれば無理をしなくなります。

一日の労苦は一日だけで十分なのです。そのように発想を転換し無理をしなければ、労働することへの辛さはなくなります。不眠症になったり、ノイローゼになったりしないはずです。命がけでしようとするから、無理をするし、苦しみが生まれます。

仕事にしても、人間関係にしても、完璧にすべてをやらなければ気がすまないという人がいます。それによって、自分自身の首を締めているひとをよく見かけます。純粋であればあるほど、信じる自分の理論をつらぬこうとしがちです。それによって結局は自分を責めるのであれば、決して正しい生き方だとはいえません。

人間とはもともと不完全なものですから、完璧を期待するなど無理なのです。今日一日の仕事を努力すればよいのです。できなくても明日があるのです。また明日、頑張ればよいのです。

いまの仕事をつづけなさい
さもないと次の段階に進むことはできない

労働とは能力や体力を使い骨を折って働くことです。自分に与えられた場で、与えられた能力を出し切ること、それがここでいう労働の定義です。

私たちは労働することによって、生活の糧をえることができます。また、社会にたいして、なんらかの寄与もできます。

この世に生まれてきたからには労働しなければなりません。自らの生活の資は自分が労働してえるのが基本です。社会的な労働も家庭での育児や家事労働もおなじです。労働すること自体が修行です。それぞれの働き場所は神から与えられており、その場所はその人の功徳によって決まります。功徳とは、それまでの努力です。今まで、どれだけ努力し、よい行いをしてきたかによる結果で決まるのです。

若い方からの、仕事に意味を見出だせないといった相談が増えてきました。それにしても、いまの若い方の仕事への不満をもつことはだれにでもあるでしょう。

2章　仕事に疲れたあなたに

には、ちょっと不満があるとすぐに仕事をやめてしまう傾向が見られます。

ひとつの仕事場で、自分のもっている能力を発揮しきれないままにやめ、勤め先を転々としては、仕事に意味を見出だせないと相談にこられます。

仕事をやめる理由のなかで、いちばん多いのは人間関係とお金です。人間関係がうまくいかないといってはやめ、賃金がすくなすぎるといってはやめたいといいます。

そのような相談者にたいして、私はいつも次のようなアドバイスをしています。

「あなたがどれほど不満であっても、いまの仕事をつづけなければ、次の段階に進むことはできないという神の判断なのですよ。それに逆らえば、さらに悪い仕事へと結びついてしまいます。

働くという修行のなかで、その修行がつらいからといってつぎつぎに投げ出してしまうのでは、決してよい仕事など与えられません。

仕事を転々とするのではなく、自分で目標を決め、その間は働き通す覚悟を身につけてください。それがあなたに課せられた修行です。

修行を続けていけば、かならずよい仕事場が与えられます」

今日食べるぶんの労働で十分です
明日のぶんまで働かなくてもいい

労働によって私たちはお金を手にします。そのお金はときとして、人間の正しい理性を狂わせます。人間性を判断するうえで、金銭感覚はたしかな材料になります。人間の本質は、お金の使い方によく現れるものです。

地位と財産を築けば、人の信頼をえられる、幸せになれるとの一念で昼夜をとわず働きつづけて財産を築いたとしても、その使い方を間違えば結果は悲惨です。

財産を築くためにだけ猛烈に働き、貯金通帳のゼロを増やすことが最終目的となってしまうのでは、まったく意味がありません。そのために、心の安定を失い、友人知人から目をそむけられ、あげくは病の身となったという相談者がすくなくありません。

だれしも欲があります。欲望の強すぎる人は、どれほどお金をもっていても際限がなく、まさに天井知らずです。もてばもつほど、不正な手段を用いても、もっともちたいと思うのが人間の業でしょう。

2章　仕事に疲れたあなたに

だからこそ自分の能力にふさわしい労働をしてえたお金で、その範囲での生活ができればそれで十分だと考えるべきです。

今日のお金があればいいのです。

「今日、食べるぶん働いたから、これで終りにしよう。今日のおかず代がもうできたのだから。明日のぶんまで働かなくていい」

この気持ちで暮らしていれば、不必要なものにたいする欲求がなくなります。

お金や財産は永久に所有することができないものです。地上に富を積み重ねるだけで、魂に富を蓄積しなければ意味がないでしょう。

聖書では、この世の富は「自分のものではないもの」だといっています。それは人間は富を永久に所有できないものなので、人間はそれを管理しているにすぎないという考え方です。この世での富を管理するために間違った行いをすれば、魂の富までも失ってしまいます。地上に富を築く代わりに天に積みなさいということ、つまり、魂の富を築くために使いなさいという教えを、心のなかにいつも止めておきたいものです。

とにかく、いいか悪いかやってみなさい
これがダメなら次の方法があると考えればいい

性格的な弱さのために仕事がうまくいかず、相談に見える若者がすくなくありません。自分で物事を決断できないという悩みを訴えます。どれほど頭がよくなくても、有能であっても、意思が弱くて、人のいいなりになってしまうのでは、とうてい決断などできないはずです。

子どものときからの過保護が、意思決定のできない人間を生産してしまっています。性格として定着したものは、なかなか変えるのが難しいのです。

たとえば、いったん就職しても人間関係がうまくいかず、いつも中途半端で退職してしまうタイプは、自分が考えていることを実行できず、ああすればこうなると、ありもしない結論に振り回されています。

物事はやってみなければわからないのに、実行もせずに相手がこう思うかもしれないと考え込んでしまっています。

2章　仕事に疲れたあなたに

傷つくことを異常に恐れるあまり、自分の考えを相手に伝達できず、つっぱねることもできない。そのために結局は相手を傷つけているのに、本人は気づいていません。相手がこう思うにちがいないと、否定的なことばかりが脳裏をよぎって、実行に移せないのです。あまりに消極的、あまりに否定的すぎるために、確かな幸せまで取り逃がしてしまっています。

このような相談者の方には、つぎのようにアドバイスしています。

「とにかくいいか悪いかやってみなさい。これがダメならつぎの方法があると考えればいいではないですか。やりもしないでくよくよ考えてみたところで、なにひとつ生産的なことなどできないでしょう。決断する勇気をもたなければ駄目です。

相手に悪いからやめておこうなどと考えないことです。どうしてそんなに怖がるのですか。この世に怖いものなど、そうたくさんはありませんよ。決断がつかなければ、相手と話し合えばいいのです。仕事だけではなくて、結婚についてもおなじですよ。

相手のいいなりは、決してやさしさではありません。相手の方がダマされたと、逆に被害者意識をもつことだってあるのですから」

どんな仕事でも仕事ができるだけで感謝
貪る心は許されません

 商売している人は、売上の数字がいちばんの関心事でしょう。人間の欲望とは果てしないもので、目標の売上が達成されても、さらなる上を望むようになります。とりあえずこの額を維持できればいいというのではなく、欲望はつのっていきます。その欲の心にさまざまな問題が生じてきます。

 とりあえずの生活費があればいい、ちいさな旅行ができるだけの余裕があればいいといった、身の丈に合うだけの金額を稼ぐのであれば無理しなくてもいいのです。そのような考えのできる人であれば、あせりの心はないでしょう。貪る心があるから、すべてが狂ってきます。つねに不満がつのり、安らかな心は訪れません。

 神は貪る心を許しませんから、貪る人にたいしてはなにかを気づかせようとします。たとえば、仕事そのものをつまずかせて収入がなくなる、病気で仕事ができなくなるといった罰を与えます。欲ばりな人は自分の非に気づくどころか、さ

40

らに不安と不満をつのらせて精神状態を悪化させていきます。

このようなタイプの人には、健康で仕事ができることへの感謝などまったくありません。ただ目標額だけが脳裏をかけめぐっています。

健康で仕事ができることが感謝です。

私は、一日が終わって深夜にやっと床に就くことができたと思った途端、相談の電話で起こされることがよくあります。そんな時は、困った人を助けることができ、こうして仕事ができるから有難いと考えます。

やっと遅い夕食をしようと思うと電話が鳴るのはしょっちゅうですから、電話ひとつにも感謝して受け答えしようと心がけています。

世の中、自分の思いどおりにはいかないもので、すべてが満足ということはありえません。仕事があるだけで感謝、満足といった謙虚さがなければ、どれだけ働いても不満足だけが残ります。貪らないことです。貪る心を神は許しません。

無理をせず、自然の流れに体をあずけて生きることです。人生を八十年という長い期間でとらえれば、今日、明日の数字など大した問題ではなくなります。

がむしゃらな労働は自己満足にすぎない
労働と休息のバランスを考えなさい

労働は人間に課せられた義務ではあっても、それにつっ走るあまり休息を忘れてはいけません。休息はつぎへのエネルギーを蓄えるためのものですから、労働とおなじくらい必要だと考えるべきです。

休むことを罪悪視し、ただただ懸命に働いている人がいます。でも、それは単に自己満足でしかありません。そんな人は、他人にも同じことを要求しがちになります。

新幹線のなかで走っているのとおなじで、ただ疲れるだけです。だまっていても目的地に到着するのに、車内を走ってしまう。自分は力のかぎり労働したと満足していても、よい形での労働とはいえず、周囲の人間にたいしても有難迷惑でしかありません。

そのようなタイプの人は、他人にも自分の生き方をあてはめようとします。家庭内で子どもに勉強や習い事などの過重労働を強いているお母さんがいますが、

42

2章 仕事に疲れたあなたに

子どもにたいするいじめそのものです。自分の歩調に合わせようとするから、他人が怠慢に見えてくるのです。

日本のサラリーマンの多くに、このような傾向が見られますが、忙しすぎて自分をかえりみる時間もない人たちは、仕事と日常の雑事をこなすのに精一杯で、すべての時間を使い果たしています。

休みというのは、次の力を貯えるために当然与えられているものです。心身を休めることで、見えてくるものがたくさんあるでしょう。気づかなかった季節の移り変わり、自然の豊かな営みなど、あなたをなごませてくれるものがたくさんあるはずです。家族とゆっくりと過ごすのも、いいものです。皆、言いたいことがたくさんたまっているかもしれません。いろいろ言われて、ああ、疲れた、と思っても、また明日から頑張ろうという力がわいてくるでしょう。

労働はもちろん必要ではありますが、度をこした労働によってもたらされる心と、そして何よりも体のマイナス面も考えるべきです。あなたに代わる人はいないのです。労働と休息のバランスがうまくとれているときに、平穏な心が生まれてきます。

わが身の欲得だけの会社経営には発展がない
いい人間関係があってこそ会社は伸びる

　会社のトップにある方は、いつも、仕事の先行きについて不安や恐怖心をもちながら日々を過ごしています。売上が伸びていても、来年は、そしてさ来年はどうなるのだろうかと、心配につきまとわれているものです。

　自分の欲得だけで会社経営をし、せっせと強欲に会社を大きくしてみても、ひとのために尽くす心が欠けていれば、いずれその会社はうまくいかなくなります。

　たとえば、下請けなどへの支払いをケチったり、実際は払えるのに支払い日がきても延ばしてみたりでは信用ガタ落ちで、そんな会社とは付き合いをやめようというのがオチです。

　社長が私腹をこやすことばかり考えるのでは、社員だって働くのが嫌になるでしょう。社員との信頼関係もそこなわれ、会社の発展など望めるわけがありません。人間関係に破綻がくると、仕事にも赤信号がつくようになります。

2章 仕事に疲れたあなたに

「あの社長には人望がある」とか、「あのひとには徳がある」といわれるのは、それだけ他のひとたちにも尽くしているからです。これは日々の努力なしにはできるものでなく、毎日の積み重ねによってのみ可能になります。

だからといって、一生懸命にただ努力するだけでなく、いまやっている仕事がどれだけひとのお役に立っているか、どれだけ他のひとを喜ばせているか、それを第一に考えてやっていくことが、いい会社になる基本です。そのやり方が徳を積むことになるからです。

功徳を積みながら仕事をすれば、それだけ経営状態がよくなってきますし、かかわる人間関係もよいほうに変わってきます。

経営状態がよければ、それだけでいい会社です。いい社員がいて、いい仕事ができて、いいひとたちとかかわっていけば、会社は安定してきます。

さらに、お世話になったひとに感謝する心や受けた恩を忘れない気持ちが大切なのはいうまでもありません。

貪り取る欲心を捨てなさい
お金は活かして使えば戻ってくる

 お金は人格を極端に表します。あなたの周囲に、人にお金をださせるのはなんとも思わず、自分の財布のひもだけは解かない人はいませんか。そのような人は人間関係まで貧困にしてしまいます。

 また、ケチで食べないでも残したいという人もいますが、一円でも貯金を殖やすこと、それが生きがいということは、心がせまく、他の人を信用できないということです。

 必要最小限のものをため、日常生活を最大限に切り詰めてお金を残しても、子どもたちの遺産争いが何年もつづくといったトラブルを生んだりしているのです。ありあまるほどのお金をもちながら、それを生かして使えず、逆にお金に振り回される人の心は寂しいものです。

 汚れたお金に惑わされて、命をとられたり、病気になって動けなくなってしまった

2章 仕事に疲れたあなたに

人を、私はこれまでたくさん見てきました。人をダマしたり、陥れたりして得たお金ほど、怖いものはありません。

お金を貪る人は、神仏によって必ず罰を受けます。自分の利益になることだけにお金を使うけれども、ほかには一円だってだしたくないというのであれば、功徳を積むことができないからです。

逆に、自分の生活を切りつめても他人のために、そして神仏にたいしてお金を惜しまない人もいます。このような人は、毎日の生活のお金を惜しんでも、使うべきところに使っているのですから心は豊かであり、功徳によって代々家が守られています。

お金は活かして使って初めて価値が出てきます。世のため、人のために活用すれば、いずれは自分にそれが形を変えて戻ってきます。同じ金銭として戻ってこなくても、さらに大きい精神的な遺産として付加価値をつけて帰ってくるものです。

金銭にかぎらず、すべてにたいして貪る心を捨てたとき、イラ立ちや不安から解放され、いつも心が平穏でいられるようになります。お金は必要なものではありますが、使い方を間違えたときに、人生をも滅ぼす恐ろしい凶器になります。

人のために無償で働くことはむずかしい
自分に無理をしないほうがいい

人のために働くというと、ボランティアということばが浮かんできます。

ボランティアの本来の意味は、社会事業に奉仕する人のことです。

世の中には、純粋な気持ちでボランティアに打ち込んでいる方もたくさんあります。

電気も水道もないアフリカの奥地で、現地の人々のために医療・農業・教育などに取り組んでいる方々には頭が下がります。

ところが、そういう本来の意味とはちょっと違うのではないかと思われるボランティアの行動が聞こえてきます。ボランティアが押しつけやおせっかいになってしまっているからです。

ボランティア精神そのものを否定するわけではありませんが、私の体験からいえば、「これだけやってあげているのだから」と、見返りを期待する人が多すぎます。

実際にボランティア活動をしている方々の陰の声のなかには、相手に感謝の気持

2章 仕事に疲れたあなたに

がないとか、当たり前だという顔をされるとかという不満がたくさん出ています。

日本人にとってのボランティアは、まだ歴史が浅いので仕方がないのでしょうが、無償の愛を捧げるという純粋な意味でのボランティアまでには、今後もまだ時間がかかりそうだというのが実感です。

それくらいなら、割り切ってお金で解決するほうが、よほどすっきりするというのが私の考えです。

そのほうがお互いに感謝の気持ちがわいてきます。やっていただいたほうも感謝、お金をいただくほうも感謝です。

私自身このような仕事をしていますから、それを痛切に感じるのかもしれません。無償でしても、逆に無償だからこそ、私がどれほど真剣にアドバイスをしても、実行してくれない人が多いのです。

世のため人のために無償の労働を惜しまない精神まで到達していないならば、自分に無理をしないほうがいいのです。ストレスをためるだけですし、ボランティアを受ける側にも失礼になります。

景気のよいときも悪いときも変わらない笑顔
商売繁盛は心からの感謝の賜物

私たちは自分に都合のいいことには、なんの抵抗もなく感謝できますが、嫌なことにたいしては、なかなか感謝できないものです。感謝の心の原点は、今日いま生きていられることへの感謝です。

このことに気づけば、すべてにたいして素直な気持ちが湧いてきます。この思いにいたるのはなかなか大変で、いうに易く行うに難しいのに、実際にそれを実行して商売繁盛、幸せいっぱいの人が私の周辺にいます。

何人もの使用人をもって大きなレストランを経営しているママさんですが、彼女はいつ会ってもにこやかで穏やかです。もって生まれた資質でもあるでしょう。よく話を聞くと、波乱の多い人生だったようですが、そのようなことが嘘に思われるくらいさわやかなのです。

どれほどつらい目にあっても、つらい苦しいと口には出さず、恨みつらみのひとこ

2章　仕事に疲れたあなたに

とを吐くでもなく、さらっとした表情で乗り越えていく。それは見事としかいいようがありません。腹が立ってもすぐに忘れてしまうと彼女はいいます。

私が初めて彼女にお会いしたのは八年ほど前のこと、ご主人が亡くなって二～三年後でした。ご主人が亡くなってからも、ママさんは店をなんの危なげもなく以前と同じように切り盛りしています。

ママさんのことでいちばん感心するのは、いつ会っても誰にでも「ありがとうございます」と心から感謝の意を表しているということです。

商売していると景気のいいときも悪いときもあるでしょう。つらいことでも笑いとばしたいに愚痴をいいません。それなのに、彼女はぜったいに愚痴をいいません。こんな方は必ず守られており、「大丈夫ですよ」との私の言葉にニッコリうなずいています。

景気のよいときも悪いときも変わることなく、彼女は心底からありったけの感謝の気持ちを、仕事の関係者はもちろんのこと、お客さまにも表しています。

感謝の心が血となり肉となっている人物には、頭が下がる思いです。

3章 生きることに迷っているあなたに

一日が一生だと思って精一杯生きれば後悔はない
今日一日頑張ろうと思えば気持ちが楽になる

　世のなかには病気で苦しんでいる方がたくさんおられます。健康であることが当たり前ではないのです。健康な日常生活を営めるだけで感謝しなければバチが当たります。いま与えられている身の回りの平穏こそが第一であり、それを有難いと受け止められる心があれば、生きることに疲れたなどといっていられなくなるでしょう。
　さらに大切な心掛けとして、自然の流れのなかで、今日という日を生きられることに感謝し、一日を精一杯生きる努力をすることです。
　自然の流れのなかで生きるというのは、神の思し召し通りに生きることです。神の思し召しならば、つらくても与えられた試練だと受けて立つことができます。
　その上でさらに、未来に夢を抱き、目標をもって精一杯生きられれば幸せです。この生き方ができる人は、人生の最後のときが到来しても後悔など残さないでしょう。
　これは禅や聖書にも、よく出てくる教えです。

54

3章　生きることに迷っているあなたに

禅のお坊さんは、「一日一生」ということを、生きるうえでの心のよりどころとしています。明日のことを思いわずらってみたところで、明日などどうなることかだれにもわからないからです。

明日のことばかり考えると、今日のことがおろそかになってしまいます。今日のことは今日考える。明日になったらまた今日どう生きるかを考えればいいのです。

聖書にもつぎのように書かれています。

「明日のために心配するな。明日は明日が自分で心配する。一日の苦労は一日で足りる」（マタイによる福音書・第六章・三四行）

また、あのマーガレット・ミッチェルの『風とともに去りぬ』のなかにも、「明日は明日の風が吹く」ということばが出てきますが、これこそ人間がたくましく生きていくための知恵だといえるでしょう。

苦悩に満ちた一日であっても、今日一日頑張ろうと思えば気持ちが楽になります。この苦しみが明日もつづくと思えば、生きる力も萎えてしまいます。だから、一日が無事に過ごせれば有難いと思い、また明日頑張ろうと思えばいいのです。

55

ほとんどの苦しみは自分自身でつくっている
苦しみは功徳の貯金と思いなさい

生きるのが苦しいと思うこともあるでしょう。自分の周りだけに、なぜこれほどの不幸が押し寄せてくるのだろうと悩んでいませんか。失望のどん底にあえいでいませんか。

毎日が苦悩の連続で、叫び声を発したくなると訴える人の場合、それらの苦しみは自分自身でつくっていることが多いのです。これまで数えきれないほどの相談者と対面したうえでの実感として、私はそのように考えざるをえません。

いつも悩みに振り回されて生きている人は、自分の性格がそのような状況を生み出しているということに気づいていないだけです。

まず、自分のしてきたことを、また、現在やっていることを冷静に分析してみてください。あなたの言動や生活態度になにかの原因があって、そのような状況になったのではないかと、素直に自分の言動を振り返ってみてください。自分を見つめ直す心

3章 生きることに迷っているあなたに

をもてば、なにかに気づくはずです。

まずは、それまで確信していたものが本当にそうなのか、間違っていないかどうか考えてみることから始めます。たとえば、既成概念に振り回されていないか、他人の目ばかり気にして生きているのではないか、周囲のひとたちへの心くばりがなく自分本意ではないかなど、さまざまな問い掛けを自分に行ってみることです。

なにかに気づいたときが、苦しみから逃れるチャンスです。でも、気づいただけでそれまでの生き方、考え方を継続するのであれば元のままです。気づいたらすぐに自分を変える行動に移さなければ意味はありません。

あなたはいま、苦しみによって現世での功徳を積まされているのです。いま功徳を積んでおけば、未来はかならず楽になります。功徳の貯金をしているのだと考えれば、苦しみは軽くなるでしょう。

57

人の喜ぶことを一日にひとつしなさい
前世の借金が消えていきます

前世での借金が多すぎる人は、それに比例して現世での苦労も多くなります。借金というとお金のことと思われるかもしれませんが、ここでは功徳が足りないという意味の借金です。

功徳はできるだけ貯金しておくべきです。それが現世でも、死んでからも、来世においても平穏に生きていくためのカギになります。

功徳を積む方法は数え切れないほどあります。たとえば、もっとも身近で、だれにでもできる方法として、一日ひとつでもいいから、他の人のためになること、人の喜ぶことをするのもりっぱな功徳です。「一日一善」を実行に移せば、毎日功徳を積むことになります。

私たちはだれしも前世からの借金を抱えて生きています。その借金の量が多いか少ないかによって、毎日幸せに暮らせるかどうかが決まってきます。どれほど前世から

3章　生きることに迷っているあなたに

の借金を引きずってきた人であっても、いまこの世で人の喜ぶことをすれば、その借金の量が消えていくのです。

人を喜ばせるといっても、これ見よがしにしないことです。自己顕示のためにするのであれば、何もなりません。

私は聖書の次のことばが好きです。

「他人の前で善い業を行って人に見せびらかさぬように気をつけよ。そんなことをすれば天に在す父からの報いはいっさい受けられぬ。だから施しをするときには、偽善者が人の尊敬を受けようとして会堂や町でするようにラッパを鳴らすな。（中略）施しをするときには、右の手でしていることを左の手にも知らせぬようにせよ。それはあなたの施しを隠すためである。そうすれば隠れたことを見られる父が報いを下される」（マタイによる福音書・六章・一〜四行）

相手に喜んでもらうだけで、なにも期待しない姿勢でする行いこそ、前世の借金を返済するための最善の方法です。

59

まず自分を変えることから始めなさい
すべてのことへの感謝が変化をもたらします

人間関係が難しくて、人とつき合うのが嫌になってしまったという相談者の話を聞くと、いくらもつれたようにみえても解決の糸は簡単に見えてくることが多いのです。

人間関係がうまくいかなくなったとき、私たちはともすれば相手のことを非難したくなります。これは自分の考えは正しいという勘違いから生まれます。だから、他の人のことを責めてしまうのです。

ちょっと自分の胸に手をあててみてください。はたして他の人にだけ非があるのでしょうか。責任は相手にだけあったのでしょうか。もしかしたらそうではないかもしれないと気づいたときに、新たな展開が見えてきます。

私たちは、自分の考えにこだわって、それ以外の考え方をする人を排除したがる傾向をもっています。しかし、人にはそれぞれの考えがあるのです。ですから、それを認めようとすれば、相手を見る目が寛容になります。

3章　生きることに迷っているあなたに

自分自身を変えるには、どんな小さなことにたいしても感謝の気持ちをもつことが大切です。毎日生かされていることへの感謝、おいしく食事ができることに感謝、つまり、あなたの周辺のすべてに感謝の心をもてば、あなたはすこしずつ変わります。今日からまず、健康であることへの感謝の気持ちをもつことから始めてください。

とはいっても、心身をいつも健康に保つのは難しいかもしれません。でも、これは努力によって可能です。心身の健康を保てれば、心を穏やかに保つことができます。

健康が当然であると思っていると、もっと小さいものに執着しがちになります。たとえば、お金を健康よりはるかに重要なものとして考えたがるのです。

相談者のなかには、健康であることを当然とみなし、お金の不満を訴える方が非常に多いのですが、私はいつもその方々にいっています。

「あなたが、いま病気をして入院すれば、お金がかかりますね。あなたがいまもらっているお給料から差し引いて、病院に支払う金額は多いですか、少ないですか。いま、健康でいられるだけで、お金に換算したらすごいものになるでしょう。健康とはお金なんですよ。健康を安く見ないほうがいいですよ」

一足飛びに願望に近づこうとしてはいけません
それがあなたにふさわしいものなら、必ず達せられる

いまの苦悩は未来への布石でしかないのです。苦悩の期間は、エネルギーをたくわえるための時間でもあり、無限の可能性を生む原動力にもなります。

「求めよ、そうすれば与えられる。探せ、そうすれば見出す。叩け、そうすれば開かれる。求める人は受け、探す人は見出し、叩く人は開かれる」(マタイによる福音書・第七章・七～八行)

聖書にもあるように、求めること、願望をもつのはよいことです。ところが、一足飛びにその願望に近づこうとあせるとき、それは苦悩に変わります。求めて努力すれば、いずれはその可能性の輪が大きくなっていきます。いまは小さい輪でしかなくても、目に見えないほどのささやかな輪でしかなくても、いつかはきっとひとりでに大きい輪となって、あなたに返ってきます。

人間の能力には限界があります。独力で願望を成し遂げることができるパワーをも

3章 生きることに迷っているあなたに

っている人もなかにはいます。でも、ほとんどの人は周囲の協力があってこそ大きくなるのです。自分だけでしゃにむに踊ってみても、徒労に終わってしまうことが多いものです。

自分の能力以上の願望を達成するために、苦しみもがいている人は、聖書の有名なことばをときどき思い出してみると心が休まるでしょう。

「だから私はいう。命のために何を食べようか、また体のために何を着ようかなどと心配するな。命は食べ物にまさり、体は衣服にまさるものである。空の鳥を見よ。蒔きも、刈りも、倉に納めもしないのに、天の父はそれを養われる。あなたたちは鳥よりもはるかに優れたものではないか。あなたたちがどんなに心配しても、寿命をただの一尺さえ長くはできぬ」（マタイによる福音書・六章・二五〜）

仕事への願望、恋愛の願望、子どもへの願望、などさまざまな願望があるでしょう。願望をもち、それがあなたにふさわしいものであるならば、また、その方向に少しずつ進む努力を惜しまなければ、いずれの日にか必ず達成されます。それを信じて毎日の努力を惜しまない姿勢こそ、もっとも大事なことです。

過去を悔やんでみても解決しない いまの瞬間を大切に生きなさい

悩みをたくさんもっている人は、わざわざ悩みを自分で造り出しているようなところがあります。これほど無駄な作業はありません。

「ああしなければよかった。こうすればよかった」

と、こぼれてしまった水を盆に戻そうと不毛な努力をしています。

悩みとはほとんど過去におこった出来ごとから発しているものです。過去のことはどうであろうと、考えても意味がないのです。

過去とは感情の部分であり、考えても時間のロスにしかなりません。私たちには大事なことをすっかり忘れてしまっても、「あの人を許せない」といった悪い過去の感情だけを、いつまでも鮮やかにとっておきたがる性向があります。

人生は長いようでいて短いもの、過ぎてしまったことにクヨクヨしてみても、なんの解決にもならないのです。

3章　生きることに迷っているあなたに

悩むよりはむしろ、二度と同じことを繰り返すまいと、そのほうに目を向けるほうがずっと生産的です。無駄なことに時間や労力をつかってみたところで、まったくの徒労です。

この次はおなじ轍を踏むまい、神はよい試練を与えてくれたと思えばいいのです。

過去は悔やんでみたところで、解決はないし、前進もありません。いまから未来についてだけは、解決がありますから、そのことだけを考えればいいのです。

過去を悔やむ感情を捨て去り、毎日を明るく生きている人は、その辺りのコントロールがどれだけ幸せになれるでしょう。いまから死にいたるまでの自分が、いちばん大事だと自覚しています。

仏教の大事な教えに「無常」があります。人間はその瞬間、瞬間に生きているのだから、ただの一瞬もおなじではない。簡単にいうと、この世はすべて移り変わっており、過去も未来も考えず、いまの瞬間だけを考えて大切に生きなさいということです。

神は、忘れるという能力を私たちに与えてくださっています。その能力を十分に使おうではありませんか。

羨望と恨みほど手に負えないものはない
不幸は自分の功徳の足りなさから生じる

　平穏に暮らしていたときに見えなかったことが、窮地に追い込まれて浮かび上がり、はっとさせられることがあります。

　人生の土壇場で見せる人間のさまざまな対応は、その人間がもっている本性をあからさまにあぶり出します。

　たとえば、重い病気になったとき、元気で活躍している人々を見れば羨望とねたみを覚えるかもしれません。そのねたみや羨望こそ、最悪なのだということを自覚すべきです。どんなときでも他の人をねたんではいけません。嫉妬ほど人間の品位をおとしめるものはないからです。嫉妬の心をもてば、結局は自分をも駄目にすることになります。

　不幸に襲われたら、他の人の幸福をねたむのではなく、自分にはこれだけの功徳しかなかったのだ、これは修行だ、と思うことです。

3章　生きることに迷っているあなたに

功徳が足りないから、いろいろなことが身に降りかかるのであって、功徳があればやっかいな問題は生じなかったはずです。私たちはともすれば、なにか予期せぬ不幸がおこったときに、天を恨み人を恨みたがりますが、それはまったくのお門違いです。

順風満帆だったある建設会社がバブルで破産同然になり、社長が相談に見えました。彼の口から出てくるのは、ただ社員への恨み、かかわった人物への恨みです。

全盛時には世界をまたにかけて世界中の有名人との交遊をもち、国際的な経済援助にも一役を担った、だからいま助けてもらっても当然であるのに、だれひとりとして救いの手を差しのべてくれないと嘆きます。

すべては社長の責任であり、功徳が足りなかったからだと、どれだけ説明しても納得しません。態度が変わらない社長を見て、この会社は再建できないと私も観念し、説得をあきらめました。

自分の非を素直に認め、反省をし、新たな心に入れかえて出直す覚悟があれば、まだ救いが残っています。

他の人への羨望と恨みだけが渦まいている間は、幸せなどありえないのです。

感謝の気持ちをもてば幸せが訪れる
今日からあなたのいちばんいい笑顔で接してください

　感謝の心をもって毎日を生きると、幸せが向こうからやってきます。
「私はどなたにもお世話にもなっていませんし、迷惑をかけていません。悪くいわれる覚えはまったくありません」
　女性の相談者のなかには、このように開き直る人が多いように思います。そのような人にかぎって、感謝の気持ちがまったくありません。
「お世話になっていないといっても、あなたは空気を吸っているじゃないですか。これはだれの力なのですか。こうして空気を吸って生きていられることも有難いことではありませんか」
　そういうと黙ってしまいます。私は相談者にいつもいっています。
「ご主人がギャンブルに狂って、生活費が少なくて暮らしに困るということですね。それについてご主人を責めても、解決にはなりませんよ。少しでも、もらえるだけで

3章　生きることに迷っているあなたに

も幸せだと、ご主人に感謝する気持ちに変えてみることです。あなたに甘いことばをささやく人はいても、あなたにお金をくれる人は、ご主人しかいないのですから。

今日からあなたのもっているいちばんいい笑顔で、感謝して生活費を受けとるようにしてみてください。『たったこれっぽちじゃ暮らしていけないわ』ではなく、『ありがとう。もらえるだけで嬉しいわ』とね。

相手がもう少し生活費を出さなければと自責の念にかられるような心理作戦に出ることです。

ご主人だって悪いと思っているのですから、気持ちを穏やかにしてあげてください。ギャンブルにうつつを抜かすよりも、家族といっしょにいるほうがずっと幸せだと思えるように、いろいろあなたなりの工夫をこらしてみることですね。

まず、ご主人に当たり散らすのをやめれば、早く帰宅したいという気持ちに変わるはずです。あなたご自身にも責任があるのですよ。感謝の気持ちを忘れず、ゆったりと家族でくつろげる雰囲気づくりからはじめてくださいね。あなたが変わればご主人も変わりますよ」

朝、目覚めることは〝今日の生を得られること〟と知れば太陽に手を合わせる心が生まれる

当たり前だと思っている日常生活のすべてにたいして感謝の心をもてば、世の中があなたの目にまったく違ったものとして映し出されるようになります。

まず、自然への感謝です。自然のサイクルのなかで生活できる、だから感謝しようというのは、生きていくうえでの基本的な姿勢です。

朝になったら起きて、夜になれば寝るというサイクルに目を向けるとき、これらの自然現象には人間の力はひとつも働いていないことに気づきます。生きているものすべては、自然の力に左右されています。

自然が平穏であるとき、生物もまた平穏に生活ができます。そしてほんのすこしの自然の反乱でさえ、たやすく生物の生命をもぎとってしまいます。日常生活の平穏は当然のように思われていますが、かならずしも当然ではないのです。だからいまこのように平穏に過ごせることに、感謝の気持ちをもたなければなりません。

3章　生きることに迷っているあなたに

自然の大災害の例をもちだすまでもなく、一瞬にして生命を奪われたり、全財産を失ってしまうのが現実であることを知れば、毎日をつつがなく暮らせることに感謝の気持ちが湧いてきます。

自然の力の偉大さへの感謝が少ない人が多すぎるような気がします。こうして生かされていることへの感謝を忘れてしまっています。自然があってこそ、私たちは生きられるのに、環境破壊もふくめて、人間はその偉大さにあまりに無神経になりすぎているのではないでしょうか。

昔の人は太陽に向かって手を合わせました。生物はすべて太陽によって生命を与えられています。生命のすべてを創造している太陽に、一日一回手を合わせるようにしたいものです。

朝に目が覚めて起きる。そして太陽に手を合わせることができる。目覚めるとは今日の生を得られることです。目覚めることができなければ、死を意味しますから、そのことが感謝です。当然が当然ではないことに気がつけば、ひとりでに感謝の気持ちが湧いてきて、その気持ちが穏やかさへと導いてくれるのです。

生きている間が修行
修行とは当たり前のことを喜んですること

仏教でいう修行とは、私がこの本でお話しする修行とはかなり違うものだと思います。仏教の修行は、たったひとりで日常的生活から隔離されて孤独な時間を過ごす修行もあれば、体を極限まで酷使する修行もあります。それらの修行は、ふつうの生活をしている私たちにはとうてい考えられないほど過酷なものです。

彼らはその修行をすることによって、精神の鍛練をします。どうすれば人間として正しく生きられる心をもつことができるか、生きるということはどんな意味をもつのかなど、体を使って身につけていきます。

禅宗の座禅や浄土宗の念仏など、具体的な修行は宗派によっても違います。

どの宗派でも修行の最終目的は、心身のバランスをはかって、生命の根源的な意味を考えるという点では変わりがありません。仏さまとほんとうの交流を交わしながら、全宇宙のなかに自分の心の存在を把握し、心身ともにバランスのとれた人生を送ろう

とするのが仏教的な修行の本来の意味です。

私がこの本で、生きている間が修行だと書きますと、それはなにか特別な厳しいことをしなければならないと思われるかもしれません。実際にはそうではないのです。だれもがふつうにできることを、当然のこととして喜んで行えるように努力することが、ここでいう修行です。

たとえば、朝、十分に睡眠が足りてすっきりと目覚めたとき、今日も一日が始まるという元気が湧いてきます。てきぱきと掃除をし、朝食の用意をし、洗濯をするといった日常の仕事も、喜んで、気分よくできるようになる。これが修行です。元気いっぱいに体を動かせるのも感謝です。今日もまた元気に生かされていると思うだけで、喜びと感謝の気持ちがわいてくるはずです。

私がいっている修行とは、自分に与えられた仕事を精一杯、感謝の気持ちをもって喜んでするという単純なことです。

健康で精神的な安らぎがあれば、どのような仕事であっても、喜んでできるはずです。それが人生を豊かに生きていくための原動力です。

4章 居場所を探しているあなたに

落ち着ける家庭があれば問題はおきない
愛情に飢えた心には大きな空洞が生じる

　二十代の若い相談者のなかには、なにを心の支えとして生きていけばよいのかわからない、教えてほしいと訴える人が少なくありません。また、自分のいる場所がないといいます。居場所がないのは、どれほど苦しく、精神的安定を欠くものか、当事者でなければわからないと訴えます。

　彼らの話をよく聞くと、両親の間にいつもいざこざが絶えないために、家庭にいても落ち着けないことがわかってきます。

　両親の仲が悪い子どもほど、親や家族への思いが強く、彼らは愛情に飢えたまま心に大きな空洞をかかえて拠り所もなくさまよっています。

　夫婦仲がよければ、子どもは精神的に安定しており、比較的問題がありません。子どもは大人が考えている以上に、両親を冷静に見ています。夫婦間に亀裂が入ったとき、子どもはそれを敏感に受け止め、ことばに表さなくても心は傷ついています。

4章　居場所を探しているあなたに

とくに、子どもが幼児期から思春期のころに夫婦間にトラブルが絶えなかった場合、子どもに与える後遺症はかなり重大です。

父親が暴力をふるう、生活費も入れない、女遊びに夢中という家庭での子どもは、両親の憎しみ合いを見ています。愛情たっぷりの家庭というモデルを知らずに育った子どもたちは、成長しても幸せな家庭というモデルを自分のなかに見出すことができず、結婚してからも同じような家庭をつくってしまう危険性があります。

片親を気にする人もいます。でも、両親の残酷な葛藤を目のあたりにするより、子どもは片方の親に愛されて育つほうが、憎しみを見ないですむだけマシだといえます。

二十代の相談者の悩みの多くは、家族関係、親子関係に原因を発していることを、親はもっと深刻に受け止めるべきでしょう。

家族が平穏に暮らしていくためには、妻の妥協もまた大いに必要だと考えます。仕事に打ち込み家族を養ってくれる夫であれば、嫌いなところがあっても目をつぶってほしいのです。他人であれば、だれが生活費をくれるでしょうか。それだけでも感謝をすべきです。その感謝が家庭内のトラブルを最小限にくいとめるはずです。

家族がいちばんの心のよりどころ
まず、朝のあいさつから始めてください

　夫が妻を、妻が夫を大切に思う心が、夫婦関係の原点であることはだれもが知っています。夫婦がたがいに仲良く生活しようという心がけをしっかりもって努力しなければ、家族に乱れを生じます。安泰な家族関係を築くための最大のカギは、家族全員がたがいに感謝しあう気持ちをもつことです。

　家族全員が安らかに暮らせることへの感謝の心に満ちていれば、朝起きたとき、さわやかな声で、「おはようございます」といえる雰囲気が生まれてきます。何気ないこのひとことが、家族に幸せをもたらします。

　家族の和をはかるにしても、家族それぞれのリズムは違いますから、三百六十五日、みんなの気持ちがいつもひとつになるのは難しいでしょう。ですから一年のうち家族のリズムが何日かでもいっしょであれば、うまくいくものです。

　家族のだれかが体調が悪かったり精神状態がすぐれなかったりしたら、あるときに

は手を貸し、あるときはそっと見守る思いやりをもちましょう。過剰な干渉は家族関係の調和を妨げることのほうが多くなりますから要注意です。

家族だから遠慮はないとはいっても、心の奥底まで土足で入り込むことはやめましょう。それぞれが個性をもった人間です。確立された個性を尊重する態度をもてば、たがいに信頼関係が生まれてきます。

家族みんなのリズムがおなじときには、全員が無理なく和合できます。和合できれば、家族全体に穏やかさがあふれます。心が通じあっている家族こそ、あらゆる幸せの原点であり、すべてに先んじて大切にしなければならないものです。

できるだけ多くの時間、家族がいっしょになれる時間をもつように心がけましょう。それには我を捨てて、家族をまず第一に考えて行動する努力が必要になります。家族を大切にする心をもち、家族を頼りに生きられれば、孤独の寂しさからも解放されます。

心のよりどころとなる場は、世界広しといえども家族がいちばんです。家族円満にやっていくには、感謝のひとことに尽きるといっても過言ではありません。感謝に始まり、感謝に終わる。

愚痴をいうのは、いますぐやめなさい
聞いてあげるほうにまわってください

あなたは愚痴が多すぎませんか。

そうと気づいたら、「いまから、愚痴をいっさいいうまい」と心に決めてください。

愚痴をいう人には、決して穏やかな心が訪れません。

自分でいうよりはむしろ、人の愚痴を聞いてあげるほうにまわってください。人の話を聞いているうちに、いかに愚痴とは不毛なものであるか、気分を害するものであるかを気づかされるはずです。

愚痴が多いと気づいたら、いまから、そんなものはこぼさないと、はっきりと自分で決心してください。それが直るまで、自分への課題として、朝起きたときにいい聞かせ、夜寝る前に反省してみることです。その決意が、愚痴をこぼさない芯のしっかりしたあなたを育んでくれます。

愚痴をいわない強い生き方を、聖書は示しています。

4章　居場所を探しているあなたに

「私たちは、この宝を陶器のなかにもっている。それはこの絶大な力が自分からではなく神から出ることを表すためである。私たちは四方から圧迫されても窮せず、進退きわまっても失望しない。虐げられているが見捨てられず、倒されたが負けたのではない」（コリント人への第二の手紙・第四章七～九行）

ここでいわれている「この宝」とは、いま生かされている「この命」です。

この命を人間は「陶器」という壊れやすい入れ物のなかにもっています。この命は神から与えられたものです。

命は四方から圧迫されても窮することなく、進退きわまっても失望しないようにできています。だから愚痴とは本来、無縁なはずです。自分の境遇を嘆くことも呪うこともしません。自分にふりかかる不幸を社会の仕組みや他人のせいにしたりしません。どのような逆境にあっても、柔軟に対処できる強さを、生来、私たちは備えているからです。

人間とは壊れやすい陶器にすぎないのですが、もともと「この命」は強靱にできています。だから愚痴をいわなくても、十分にやっていけるはずなのです。

夫の寂しさをいやすのは妻しかいません
母親になりきれる妻であれば、乗り越えられる

　夫が定年退職して家にいる時間が長くなると、夫婦関係に大きな変化が見えてきます。それまで会社勤めでほとんど家を空けていた夫が、週日はもちろん、日曜日のゴルフ接待もなくなって家に閉じこもりがちになります。

　いまの六十代後半から七十代は、高度成長のまっただなかを走ってきた方が多く、彼らには老後の設計など頭にはまったくなかったでしょう。がむしゃらに仕事に取り組んできて、気がついてみたら抜け殻だけが残ってしまった、仕事がなくなったら身の置き場がないという人が多いのです。

　日常生活を維持していくための経済力にはこと欠かなくても、存在のほとんどを占めていた仕事がなくなったとき、どうすればよいのかわからなくなり、とりあえず身近かな妻に寂しさの穴埋めを求めるようになります。

　長年夫婦の会話すらなく過ごしてきた夫婦生活の溝の深さに、夫はまったく気づい

82

てはいません。妻にとっては、夫が月給を運んでくれていれば、そばにいつもいなくても、日常生活は不自由せず、むしろいない方がのびのびとやってこられたのです。仕事がなくなったからといって、いまさら四六時中老体を寄せてこられても、妻はうっとうしくなるばかりだといいます。妻は夫なしの生活にすっかり慣れてしまっているからです。

心の空洞が、老年になってから頭をもたげてきて、やたらに妻の愛情をほしがる老年の男性は、私の周辺にもたくさんいます。定年退職後、その兆候が激しくでてきます。

しかし、母親になりきれる妻であれば、どうにかそういう危機を乗り越えられるはずです。

生まれ育ってきた環境は、人生を左右するほどに大きいものです。

でも、考えてみると、定年後の夫の寂しさは、妻にしか癒すことができないものなのです。

男性は生来、妻に母性を求めたがる
もっともっとやさしくしてあげなさい

 趣味もなく六十歳すぎまで仕事一筋に過ごしてきてしまった男性の中には、急に妻に母親を求めるようになる人が少なくありません。自分を生んで育ててくれた母親への憧憬や思い出話が、なにかにつけて口から飛び出すようになったら、「ああ、子ども帰りしているな」と考えて間違いありません。
 夫が子どもに戻ってしまった、手がかかる、わずらわしい、見るのも嫌だ、離婚したいと訴える妻が増えているのも事実です。
 子どもの駄々っ子ならばまだかわいいのですが、老いてひねた駄々っ子は扱いづらく、妻が母親の役を演じてやらなければ、ひどいときには乱暴までしでかします。
 男性は、もともと母性を求めるものです。妻にたいして自分の意のままになってほしいと思う気持ちをもっており、それが定年退職を境に増幅されます。子どもとおなじになって、家庭内暴力にさえ発展する危険性があります。

4章　居場所を探しているあなたに

本人は寂しくてどうしようもないのです。

「もっとやさしくしてほしい」「食事をするときもいっしょにいてほしい」「いい顔を見せてほしい」「息子に話をするときにはあんなにやさしいくせに。おれにたいする顔つきとぜんぜん違うじゃないか」

多忙な会社勤務や子育ての過程をどうにか乗り切って、一息をついたころに襲ってくる、夫の妻にたいする反抗です。妻としてはやりきれない思いで、夫という子どもとつき合う羽目になります。これがずっとつづくのでは我慢できない、離婚したらすっきりすると、妻は訴えます。

夫の子ども帰りへの打開策として、幼児にたいする以上に愛情をもって扱ってやらなければ問題はさらに悪化します。精神的自立ができていない男性が多く、それはあなたの夫だけではありません。

「形式だけでも結婚していれば、年金などで経済的な保障もありますよ。一時の感情だけでなく損得を考えれば、少々のことはガマンできるでしょう」

と私は夫の悪口を言いつのる妻には、わざとこう話すことにしています。

夫婦の一方が相手に気持ちを残しているときには、離婚は思いとどまりなさい

まったくの赤の他人がいっしょに生活するのが結婚ですから、なにもかもすべてがうまくいくほうが珍しく、意見の相違が生まれて当然です。問題はそれをどのように乗り越えていくかです。

結婚したら離婚しない、できるだけつづけるように努力する、それが与えられた修行であるというのが私の基本的な考えです。

とくに夫婦の片方に離婚の意思がなく、どちらかが相手に気持ちを残しているときには、離婚せずにもう一度やりなおすことを勧めます。

このような場合、無理に離婚をしても、一方には相手を恨む気持ちが残ります。また、もう一方には済まないという気持ちがありますから、すっきりとした再出発ができないのです。

離婚によって、おたがいがより幸せになれる兆しが見えたときには、やり直しても

4章　居場所を探しているあなたに

意味があります。そのときには、離婚したほうがいいと答えます。

夫婦が双方ともに無関心になってしまい、おたがいに必要としなくなってしまった夫婦に残された道は離婚しかないでしょう。

いま離婚を考えている妻の方々にお願いがあります。それは、長男がもうひとり増えたと考えて、もう一度やり直してみてほしいということです。

これまでの相談者のなかにも、妻が夫の母親の気持ちになったことによって、問題解決につながった例がたくさんありました。ちょっと視点を変えてみるだけで、それまで苦痛だったことが、大した問題ではないと感じられる場合だってあるのです。

男性はいくつになっても女性に母親を求めたがります。夫にたいして母親としての役割ができる女性は、いい夫婦関係をつくれます。あなたが母親になることを拒否したとき、夫婦関係は収拾がつかなくなってしまいます。

母親とは夫にとっても、子どもにとっても母親なのだと観念すれば、たいていのことも見逃してあげられるはずです。夫婦の危機を妻が母親になることで回避したカップルは、相談者のなかにたくさんいます。

男性は家族のために一身をなげうって生きられる 女性にはそれが足りません

女性の自己中心主義が深く浸透しています。

夫への愛情などとうの昔になくなって、顔を見るのも嫌だ、苦痛だ、自由になりたいと妻たちは声をそろえます。

彼女たちの相談を受けていると、男性と女性の間には根本的に大きな違いがあることに気づかされます。その違いとは、女性よりも男性が、自分より家族を第一に考えているという点です。男性は本来的に家族のために一身をなげうって生きられます。

ところが女性にはそれができません。女性は子どものために生きることができますが、「夫のために生きるなどとんでもない。子どもは大事だけれど、夫はどうでもいい」と、はっきり宣言してはばかりません。

当然のことながら、定年退職して家にごろごろしている夫は、もう使用済みのハンコを押され、やっかいものになってしまいます。そのあげくの離婚相談です。

4章　居場所を探しているあなたに

相談者に、私はいつもつぎのようにいっております。
「いちばん身近な人を心からいとおしむ気持ちがなくて、どうしてあなたに幸せがあるというの。
　ご主人だって定年退職で仕事がなくなって寂しいんですよ。いままで家族のために一生懸命に働いてくれたでしょう。
　その労力をいとおしみ、感謝する気持ちが、あなたにはまったく欠けていますよね。
　そんな気持ちならば、離婚してやり直してみても、また同じことですよ。
　バブルもはじけてしまって、高年齢者には仕事だってなかなか見つからないのよ。
　そこを理解してあげなければ、ご主人がかわいそうです。
　あなた自身を振り返って、変えなければ解決しません。ご主人は頑固かもしれません。勝手なことばかりやってきたでしょう。でも、家族の柱となって何十年も精一杯働いてくれたじゃないですか。今まで生活できたのはご主人のおかげでしょ。
　夫へのねぎらいの心をもつように努力してみてくださいね。あなたがその気持ちをもてば、ご主人だってきっと穏やかになって変わるはずですよ」

身勝手な不倫の結末は不幸につながる プラトニックな段階でとどめておきなさい

妻の不倫相談が急激に増えています。

経済的には夫に頼っていながら、夫への不満を不倫によって解消しています。嫌いな夫からでも生活費だけはきちんともらい、さらに夫が稼いできたお金を男性にみついでいるといった女性がいるのには、あきれてしまいます。

「不倫はしても離婚する気はないの。だって、夫のほうが稼ぎがあるから」

と、ちゃっかりいいます。

このごろの女性は、どうすれば楽に生きられるか、その道を選ぼうと知恵をしぼっているように思われてなりません。決して損をしないようにと頭のコンピュータをみごとに働かせます。女性はお金さえもらえば、多少のことは我慢できる生き物であって、現実的なのです。

でも、身勝手な不倫の結末には、かならず不幸が待っています。婚姻関係以外のセ

4章　居場所を探しているあなたに

ックスを神仏は許さないというのが私の考えです。
男女がお互いに心を寄せ合うのは自然なことであって、私はそこまでとやかくいっているのではありません。あの人と結婚できたらいいなあ、という願望はだれにでもあるでしょう。

でも、社会的に許されるのは願望までで、それを実際に肉体的関係にまで発展させてしまうのは、ぜったいによくないことです。神仏の目から見て間違いをおかしているセックスには、かならずなんらかのペナルティーが科せられると私は信じています。
そのペナルティーとは、夫婦関係の崩壊、子どもの問題行動、病気や怪我、経済的な破綻などです。そのペナルティーの重さは、ときとしてあなたの人生を左右するほどに重大なものになります。
もともと男女のセックスは命をつくりだすものです。セックスは命にかかわるものであるのに、欲望と快楽のみで処理しようとするのは間違っています。
不倫にはそれなりの覚悟が必要です。婚姻外の男女関係は、プラトニックな段階でとどめておくべきでしょう。

91

お金は持って死ねません
働ける健康があればそれ以上いらない

遺産相続が発生するまでは仲良く暮らしていた兄弟・親戚同士も、ひとたび相続が始まるとお金に目がくらんでしまって、親戚でも兄弟でもないと、人間関係がめちゃくちゃになってしまうことが多いものです。

欲がからむと、どれだけ人間はお金の亡者に変身してしまうものか、そのようなみにくさに直面するとき、ほんとうにやり切れなくなってしまいます。

現在の暮らしになんの不自由もなく、一生暮らすのには十分すぎるほどのお金をもっていても、ひとより多く財産を手に入れようともがくひとが少なくありません。

思いもかけない遺産をいただけるのであれば、額の多少にかかわらず、それだけでも有難いと感謝して受け取るべきです。必要以上のお金をもっても、背負って死ねるわけでもなし、どうしてそれほどみにくくお金に執着するのでしょう。お金に執着すればするほど、それに反比例して心が貧しくなってしまいます。

92

4章　居場所を探しているあなたに

　財産問題で無駄な精神的負担や時間的損失をこうむるよりむしろ、そのような問題から離れて心豊かに過ごすほうが、どれほど幸せでしょう。お金に執着するから、ひとを恨むことになるし、ののしることになります。
　欲のないひとは幸せです。欲のないひとは、今日、元気で生きていられることにたいする感謝の気持ちがあります。お金持ちになりたいとか、社会的な地位や名誉がほしいとか、そのような世間的な外見にはまったく無関心でいられます。
　ところが、そのようなひとに限って、いつの間にか自然にその方向に導かれるから不思議です。自分で歯をくいしばってそうなろうと努力しなくても、なるべき徳が備わっているのでしょう。この徳はよい環境を生みます。
　欲を捨てたとき、まずストレスから解放され、穏やかに生きられます。病気の引きがねになるストレスがないから健康でいられます。健康ならば働けます。働ける限りお金が入りますから、生活には困らないという環境になります。
　不必要な財産問題で心身が疲労すれば病気になります。病院のお世話になるぐらいだったら、健康で働けるほうがどれほど幸せか、これは考えるまでもないでしょう。

5章 愛を求めているあなたに

結婚適齢期などない
ふさわしい時期にふさわしい相手が与えられます

よく結婚適齢期といいますが、適齢期は人によってさまざまで、何歳とは決められるものではありません。結婚できる時期はそれぞれ人によって違うからです。

適齢期を決めてあせってみても仕方がありません。人が結婚するから私もと、あせればあせるほど、見えるべきものも見えなくなり、結果がみじめになります。

ある男性タレントさんのお母さんですが、月に一度相談に見えます。とくになにが心配というわけでもないのですが、精神の健康診断です。タレントさんはひとり息子で三十八歳、結婚をあせる様子はまったくありませんでした。

昨年のことです。そのタレントさんに好きな女性、結婚してもいい女性がいると見えたので、お母さんに伝えました。

「息子さんに好きな人がいるようですよ」

彼は結婚相手についてお母さんには知らせていなかったようで、ちょっと驚いた表

5章　愛を求めているあなたに

情をしていましたが、「ああ、そうですか。もうそろそろだれか相手がいたほうがいいわね」と、嬉しそうでした。帰宅してから、お母さんは彼に聞いたそうです。
「あんた、いい人いるの？　結婚してもいいと思っている人……」
「いるよ。結婚しようと思っているんだけどね。ただ、芸能界にいると、一緒になったり離れたりを、しょっちゅう見ているから。でも、そのうちに発表するよ」
そんな会話を交わしていたすぐあとに、テレビで結婚の発表がありました。相手は健康で美しく、明るい申し分のない女性です。
彼の例を引くまでもなく、結婚適齢期とはあってないようなもので、その人にとっての適齢期ですから、早ければよいというものではありません。
神さまが、その人にいちばんふさわしいと思われる相手を、ふさわしいと思われる時期に与えてくださるのです。
「よい結婚相手が現れますように」と願いながら、人間的成長をしていけば、ふさわしい相手がかならず出現します。

結婚しないのは罪、子どもを生まないのも罪

　結婚願望の強い若者がいる一方、恋愛や結婚にたいして醒めた意識が根強くあり、「結婚したくない症候群」とでも呼びたい若者が少なくないのも事実です。

　結婚生活は情熱のみで長続きするものではなく、醒めた目で相手を見るのは非常に大事なことではあります。でも、その意識がこうじた結果、結婚にたいする不信の気持ちのみが膨らみ、「一生ひとりでいようかな。まあ、それでもいいか」という男女が増えているのが気がかりです。

　それは両親の結婚にたいする失望からくるものかもしれません。

　また、今の若者の特長として自分が傷ついたり、ひとを傷つけたりするのを非常に怖れるということも原因の一つでしょう。とくに男の子にその傾向が強く、彼らはやさしさを全面に押し出そうとします。また、異性の友だちをもっても、一歩進んで恋人となるのに尻込みをしてしまう若者も多いのです。

5章　愛を求めているあなたに

かといって、孤独に耐えるだけの強さの持ち合わせもありません。彼らはスマホ、携帯電話、パソコンなどをフルに使って孤独を解消しています。相手の息のかからないところでの人間関係をもつことで、寂しさをまぎらしているのです。このような若者の相談を受けるとき、危機感を覚えます。

人間として生まれ、生きていく過程で、結婚し、子どもを生み、育てることは、人間としてなすべき基本だと考えるからです。不幸にして望んでもできないひとであればともかく、初めから結婚や出産を拒否するのは神仏にさからう行為で罪であると思っています。

その罰として与えられるのは、亡くなってから手を合わせてくれる人がいないということです。それは成仏できにくいということなのです。

結婚して子どもを育てるのは、人間的な成長にもつながり大切なことです。たとえば、わが子がかわいければ、隣の子もおなじようにかわいさが湧いてくるはずです。その気持ちが隣りも隣りへも伝わり、人間を広く愛せるようになるからです。

結婚し子どもをもてば、自分のことだけを考えて生きていけなくなるのです。

現状から逃れる手段に結婚を考えてはいけません
まず、自立して生きることを優先しなさい

若い女性の相談者に目立つ発言があります。それは次から次へ出てくる不満です。

「こんな家に生まれてこなければ、もっと幸せだったのに」「もっとお金持ちの家に生まれていたら」「もっと頭がよく生まれていたら」「もっと美しく生まれていたら」と、彼女たちの欲望には際限がありません。

ここで彼女たちに共通していえるのは、自分の不満のすべてを人のせいにしたがることです。都合が悪いのはすべて親のせいであって、自分には責任がないといういい加減な態度では、幸せな結婚などとうてい無理だと思ってください。

彼女たちに、私はいつもいうようにしています。

「あなたは性格が悪くて、功徳がないから、文句ばっかりいうのよね。まず、あなたのご両親はあなたが選んだのではなく、神さまがあなたの両親から誕生するように選んだということを考えてみてね」

5章　愛を求めているあなたに

嫌な両親から逃れる手段として、彼女たちは早い時期での結婚相手を求めたがります。彼女たちのように、悪いのはすべて人のせいにし、自分には反省のかけらさえない人には、すばらしい人との出会いなどあるわけがないのです。

「幸せをつかむために、自分が努力しようという姿勢がないですね。他人におんぶにだっこの人生を考えているならば、結婚しないほうがいいのです。自分の人生なのですから、人に頼ることなく精神的にも経済的にも自立して生きる。このことを結婚よりも優先して考えるべきではないかしら」

そのように話す私にたいして、ため息をつきながら、涙さえ浮かべて見せます。

「結婚を急がないほうがいいですよ。ときがくれば、きっと神さまが、あなたにふさわしい人を与えてくれますから。精神面であなたがもっと魅力的な女性になれば、男性は放っておきませんよ。外見だけでなく、心に磨きをかけるように努力してみてください」

私はいつも、こうお話しします。

結婚は恋ではありません
愛情とは穏やかな、補い合う心です

　私は若い女性だけに特に厳しいわけではないのですが、結婚願望のある女性が、自分の人生を自分で切り開いていこうとする意思が感じられないこと、そして相手に多くを求めすぎるということで、叱ることがよくあります。

　人間的によい相手であれば、たとえ相手に経済力がなくても、いっしょに働いてゼロからスタートすればよいのです。

　ところが多くの女性は、はじめから経済的に安定した生活をしたい、楽をしたいというのが見えすいていて、そこに危惧を覚えます。

　結婚もまた修行の場です。めぐり逢った二人が努力して築いていくのが、結婚のあるべき姿であるのに、最初からすべてが整った理想像を求めるために、せっかくの出会いもふいにしてしまっているケースがすくなくありません。

　相手に理想を追い求めるのであれば、そして結婚に幻想を抱いているのであれば、

102

5章　愛を求めているあなたに

結婚など考えないほうがいいのです。理想像や幻想は、結婚したあとにたちどころに壊れてしまうものだからです。

結婚を決断するキメ手となるのは、この相手とならばおたがいに穏やかにやっていけるというヒラメキです。

穏やかにやっていけそうだと思ったら、決断すべきです。

恋愛といいますが、恋と愛をいっしょにしてしまっているからややこしくなります。

恋は自分の我によって支配される感情です。この感情は悲しいかな長くつづくものではありません。ひとときの燃焼であればこそ、恋は美しい憧れとして胸の奥深く残ります。

その人と結婚できなければ満足しないというのは間違いです。

結婚は恋ではありません。現実であり、長い年月をかけて二人で愛を育む場です。

愛、つまり、愛情とは穏やかな、補い合う心です。

結婚のためのよい出会いは、神仏によって与えられるもので、前世からのよい因縁をもっていれば、幸せな結婚ができます。

あなた自身を変えなさい
それが結婚へのいちばんの近道

　結婚相手を一生懸命に探したけれども縁がない、このままだと一生結婚できないのではと心配しているあなた。あなたにいえるのは、たったひとことです。
「あなたが変わらなければ、結婚はできませんよ」
　結婚したくても結婚できない人は、結婚にたいしてありもしない幻想を追いかけています。もっと周囲の現実に目を向けて、あなた自身を変えてください。それが結婚へのいちばんの近道です。
　では、どのように変えていけばよいのでしょう。
　具体的にチェックポイントをあげますから、もしあなたに欠けている点があれば、そこを直して生まれ変わってください。

① 相手に期待しすぎていませんか

　結婚当初から経済的にも安定した相手を選ぼうなどと、虫のいいことを考えていま

5章　愛を求めているあなたに

せんか。相手に期待するかぎり結婚はできないし、結婚してもうまくいきません。結婚生活とは家庭を二人の力で築いていく作業の場です。

②**他人を思いやる心がありますか**
だれにたいしても温かい心をもって接することができますか。ほんとうの思いやりの心をもっている人ならば、周りのだれもがあなたを放っておかないでしょう。では、結婚をしないほうがいいでしょう。

③**人に誇れる相手を探そうとしていませんか**
人に笑われるような結婚をしたくない、周囲の人に自慢できる結婚をしたいなどと考えていませんか。相手の人間性よりも客観的条件や見栄だけに目がくらんでいるのでは、結婚をしないほうがいいでしょう。

④**恋愛を真実の愛だと錯覚していませんか**
愛の錯覚で結婚してはいけません。情熱は冷めやすいものです。どこか合わないと感じたら、立ち止まってもう一度考えてみてください。無理をしないことです。相手といっしょにいても、自分をとりつくろう必要もなく、心穏やかに安心していられるかどうかが決め手になります。

105

間違った欲望を通してはいけません
よい出会いは偶然ではなく、導きによるものです

　男性と女性が結びつくのは自然の摂理であり、きわめてノーマルなことです。いい相手との出会いがあり、その関係が長くつづけば幸せです。よい出会いは偶然ではなく、神の導きによるものです。幸せな出会いがあってこそ、私たちは人生を心豊かに生きられます。

　恋愛がうまくいかないのはどうしてかと、落ち込んで相談に見える方があとを絶ちません。それは欲望が通らないから落ち込むのです。間違った欲望であるのに、無理に通そうとするからです。

　恋愛の悩みについて相談を受けていると、相談者の性格が手にとるようによくわかります。

　たとえば、相手に奥さんがいるとき、家庭を壊しても自分の幸せを手中におさめようとするのは身勝手な考えであるのに、欲だけで正当化しようとします。相手がどう

106

5章　愛を求めているあなたに

なっても、自分さえ幸せになれば満足なのです。奥さんのいる人と結婚しようとするのは、あきらめるほうがいい。ほとんどの男性は家庭を捨てません。傷ついて疲れはてる前に別れるほうがいいのです。

別れは、どのような別れであっても自然のほうがいい。自然に無理なく別れられるまで待つことです。それをしなければ、相手を傷つけ、自分も傷を負うことになりがちです。

相手の心を踏みにじるような別れをして生霊につかれた人はたくさんいます。あの人と出会わなかったら、このような悲惨な目に遭わなかったと、不幸のすべてを相手のせいにして、生霊となり、激しい妬み、怨念などを抱いている相手につきます。

とくに多いのは、愛情がらみの生霊です。恋人と結婚できなかったとき、恋しい念が生霊となります。生霊のエネルギーは死霊よりも強く、ついたほうも、両方がダメになってしまうケースが多く、悪い事態を招きますからあなどれません。

肉親だけが家族ではありません
男性、女性にこだわらずこの世の出会いを大切にしなさい

キャリアウーマンとして仕事に生き、定年を迎えて気づいてみたら、結婚もしなかった、夫もいなかった、子どももいなかった、パートナーさえつくらなかったという女性がすくなくありません。このような方は、先を考えるとさびしいと訴えます。

そんな時、私は、かならずしも肉親だけが家族と考えず、むしろ、かかわっている人たち、いまかかわっている人たちが家族だと考えなさい、と申し上げます。かかわる人すべてが家族だと考えれば、たとえ肉親という血のつながりがなくても、孤独を味わうこともなく生きていくことができるでしょう。

肉親の縁が薄い方は、男性、女性にこだわらないで肉親に代わる人間関係をつくってほしいと思います。相性が合う人がいたら、この世でのよい出会いとして大切にし、できるだけ長続きさせるようにすべきです。相性のよい人であっても、人間関係を維持するには、努力が必要になります。

5章　愛を求めているあなたに

人をアテにせずに老年になるまで独りで生きてきた人は、他人との共同生活にはなれていないので、だれかといっしょに住みたいなど、考えないほうが無難でしょう。相性のいい相手が見つかっても、居心地のよい物理的距離をつくって、基本的には自立した関係を保ちながら、折々の接触をもつようにするほうがうまくいきます。

長年いっしょの職場で働いてきた独身の看護婦さんたち三人のケースです。職場が同じですから、それぞれの長所、欠点も十分に知っているはずでした。かねてからの懸案どおり六十歳を機に共同出資して一軒の家を建てて住んではみたものの、その結果、ストレスがたまって、どうしようもなくなったという相談がありました。

この場合には、台所、風呂場、トイレが共用だったのがミスでした。夜中に帰宅してお湯をわかすにも、お風呂に入るにも、共同生活をする以前の何十年間は自由にできたのに、いきなり規制ができたために、精神的に耐えられなくなったのです。

自由はいちど手に入れると手放すのは困難です。自由をおかされない範囲での人間関係の距離、自分にいちばん心地好い距離だけは維持すべきです。

109

いくつになってもよきパートナーは得ることができる
"いま"からが始まり

家族も友人も信頼できず、孤独をかこつ老人の方がふえています。

老後の人間関係は、若いときからの蓄積によって実を結ぶものであって、老人になってからあわてても、なかなかよい信頼関係は生まれないと思っていませんか。

たしかに若いころからの歴史を積み重ねた人間関係には堅固なものがあります。だからといって、年老いてからのよい人間関係の開発をあきらめてはいけません。

老若男女を問わず、人間の信頼関係はいまからの積み重ねが始まりです。

健康でさえあれば、七十代、八十代になってからでも、人生の最後をいっしょに過ごすパートナーをえることができますから、あきらめてはいけません。

信頼にもとづいた人間関係が存在していれば、孤独の淵に沈み込むなどありません。ですから、老人だからといって殻にとじこもるのをやめ、心を大きく開いてください。老いてからでも遅くはないのです。同性であるとか

寂しさは人間の最大の敵です。

110

異性であるとかを問わず、心を許しあえるパートナーをもつように積極的に動いてください。

家族もまた、それを温かい目で見守って、バックアップしてあげればなお幸せな関係になるでしょう。

私の知り合いで八十歳になってたがいに連れ合いを亡くしてから、アパートの隣人どうしで仲良く暮らしているおじいさんとおばあさんがいます。

二人とも耳が遠いので、第三者にはなにをいっているのか、さっぱりわからないのですが、二人だけには通じているらしく、相槌を打って笑っているのは微笑ましい風景です。

食事もいっしょに食べていますし、テレビを見るのもいつもいっしょ、お散歩も買い物もいっしょです。傍目に見ていても幸せなカップルだと心が温かくなります。

孤独な老人には頑固に自分の殻にとじこもってしまっている人が多いようです。もっと心を開いて積極的に友人を求めるようにすれば、幸せは手のとどくところにあるのです。

● ケース①
よい結末になるのもならないのも因縁

　地方の男性から相談の電話が入りました。彼は三十五歳で未婚、なかなか結婚できないのはどうしてか調べてほしい、といいます。感情の起伏が激しく、イライラしているのが電話の声や話し振りから伝わってきます。加えて身内に病人がつづく、仕事はうまくいかない、会社では人間関係が最悪だ、不幸のどん底にいるということでした。
　電話で話していると若い女性と猫が見えてきました。
「若い女性が見えるのですけれど。失恋による自殺だと思いますが、あなたの周りにそのような仏さまはいませんか。はっきりと自殺だとはいえないのですが、調べてみていただけますか。それからもうひとつ、トラ猫が見えるけれど、あなたの周りで猫が死んだりしませんでしたか」
「若い女性の自殺？　そんな人はいませんよ。猫ですか？　猫なんか大嫌いだし、これまで飼ったこともありません。猫が見えるなんておかしいですよ。

112

変ですね、自殺だの猫だのって」

彼の返答はぶっきらぼうで、まったく会話が成立しません。

困った人だなと思いながら、

「あ、そう。あなたは猫をいじめたこともないのね」

と受け答えするのですが、相手のイライラが私に伝わってきます。そのような態度をとるなら、電話をかけるのはやめてほしいといいたいほどでしたが、そうともいえず、静かにアドバイスをつづけました。

「女性も猫もあなたには心当たりがなくても、ご家族にあるかもしれません。聞いてみてください。それが解決しなければ、仕事も結婚もうまくはいきませんよ。そんなにイライラしていても、なんの解決にもつながらないじゃないですか」

電話が切れました。間もなく、また彼からの電話です。

「母に聞きましたが、心当たりがあるといっています」

「ああ、そう。だったら近くのお寺さんに行ってご供養してください」

彼の態度があまりにも悪いので、それ以上お話ししませんでした。親切にするのもかえって逆効果で、見守ってあげるほうがいい人もいるのです。彼のように会話のできない人は放置するしかありません。

しばらくして彼から手紙がきました。彼のお父さんの姉に当たる人が、失恋による自殺をしていたと、お母さんから聞いたというのです。

さらに猫についてです。彼の家ではみんな猫が大嫌いなのだそうです。あるとき庭に入ってきたトラ猫を、お父さんが気にさわるといって殺してしまったのだそうです。

彼から電話が入った瞬間に、そのトラ猫が見えたので、きっとなんらかのかかわり

114

5章　愛を求めているあなたに

があると思っていたわけです。

彼には自殺した女性と猫をねんごろにご供養するように伝えました。

不幸なご先祖や動物の死にかかわると、その家系にはトラブルが生じがちです。とくに、この例のように失恋による自殺などが近親にあれば要注意です。自殺による仏さまは成仏しづらく、子孫の結婚によくない影響を及ぼしがちです。

なかなか結婚できないと悩んでいる方のなかには、ひょっとしたらこの例のように不幸なご先祖がいるかもしれません。その霊のためにと手を合わせると、必ず変わってくるものなのです。

結婚も、本人の前世での功徳と先祖の因縁がかかわっているのです。因縁浄化をしないと、なかなかよい人とめぐり会わなかったり、また、出会ったとしても結婚まで結びつかなかったり、うまくいかないことが多いものです。

●ケース②

生霊につかれてトラブルつづきの若い夫婦

相談に見えた女性は三十歳でした。恋愛結婚をしてから三年、死ぬほど好きだと信じていたご主人との間に、ずっと愛情が感じられないというのです。ご主人もまたおなじようで、しっくりいきません。離婚してやり直すほうがいいのではないかという相談でした。

彼女に会った途端、背後に生霊が見えたのには私もハッとしました。

ついていた生霊は女性で、彼女の知り合いか友だちのように見えたのです。

それで彼女に聞いてみました。

「あなた、結婚するときに、お友だちのだれかに恨まれることはなかった？　あまり体が大きくない女性です。ちょっと幼くてやさしそうに見えるけれども、芯の強いつい人ね。そんな雰囲気をもっている知り合いの女性はいませんか」

「もしかして……。というのは、結婚するときに三人で話し合ったんです」

116

5章　愛を求めているあなたに

「なにを話し合ったの」
「主人にはもうひとりの女性がいたんです。主人はどちらかというと、その女性に心を奪われているようでした。私はどうしても主人と結婚したかったので、『どうしようもないじゃない。彼は私と結婚したがっているのだから、あきらめてよ』と、無理やり彼女を引き離してしまったのです。
その女性は泣くなく身を引いてくれました」
生霊とは生きている人の念です。その人の波長がくるわけです。ふつうの人には形

は見えないかもしれませんが、気配によって感じたりすることはあるでしょう。

その女性の生霊が、相談者の結婚後も三年間彼女にずっとついていたのでした。結婚できなかった男性が恋しいのと、彼女から男性を奪った相手が憎いのと、両方の感情が増幅され強い念となっていました。それが結婚した夫婦に伝わり、夫婦の間に亀裂が入ったのでした。

生霊がついているときには、生霊を離してあげなければ、ついている本人も、つかれている相手も幸せにはなれません。しかも生霊はかなり強い念ですから、つくほうも、つかれるほうもエネルギーが消耗します。

また、生霊は手を合わせて離れるというものではなく、私のように霊の見える者が離してあげるしか方法はありません。生霊をなくして両方が穏やかになり、相手が気にならないようにするために足留めをかけるわけです。足留めとは、生きている霊にたいして思い止まるように念にたいする足留めです。

と働きかけることです。

念の離し方にもいろいろあります。一方だけを切り離す方法もあるのですが、私と

118

5章　愛を求めているあなたに

しては、双方が幸せになってほしいので、そのような方法をとります。
「生霊を離してあげますから大丈夫ですよ。すこしずつご主人の嫌なところもなくなって、元どおり穏やかになりますから安心してください。
生霊をかけた女性についても、もう心配はいりません。幸せになるように祈願しておきますからね」
　生霊を離す方法を用いて、離婚の危機にあったご夫婦をどれだけ元の鞘に収めたことか、数え切れないほどです。明日にも離婚したいと相談に来た人でも、数か月後には「元通りに仲良くやっています」と、ニコニコ顔で報告に来ます。
「あなたの場合も、ふたりの心は一〇〇パーセント結婚前の状態に戻りますから」と申し上げましたが、この後、夫婦の仲がとてもしっくりいくようになったとの報告に私もホッとしました。
　この方法は男女の間の問題だけでなく仕事上でのトラブルにもよく使われます。一度は切れてしまった仕事関係でも、必要とあらば祈願によって元通りに関係修復した例はたくさんあります。

6章 親子関係がちょっとまずくなっているあなたに

思いどおりに子どもを育てようとしてもダメ
親子の間の深い溝を見つめなさい

子育てについての重い問題を抱えて相談に見えるお母さんたちに、共通する間違いは、子どもの気持ちや意思を無視して、自分の思いどおりに子どもを仕上げようとするところにあります。

子どもを自分の理想とする価値観やイメージに合わせようとして四苦八苦しているお母さんたち。子どもの夢ではなく、親の夢を実現させるための努力が、かえって子どもを不幸にしています。その結果、社会に適応できない子どもをつくり出しているのではないかというのが、相談を受けての率直な感想です。

幼稚園児のころから塾に通わせ、有名小学校、中学校、高校、大学へと進ませることを至上命題としている親がいます。それに対応していける子どもであれば、それなりに問題なくやっていけるでしょう。ところがすべての子どもが親の敷くレールに順応できるとはかぎらないのです。

6章　親子関係がちょっとまずくなっているあなたに

子どもが小さいときには、親は絶対的な力をもっていますから、自分の意思を思うように伝達できない子どもは、泣きながらでも従ってしまいます。

個性が芽生え、自分なりの意思を表現できる時期に達すると、親の押しつけがうっとうしくなってしまい、親を拒否するようになります。表面的にはそのように見せない子どもでも、心のなかでは親をまったく信用できない子どもになっています。

つっぱっている子どももがお母さんといっしょに相談に来るうちは、子どももなんとかして立ち直りたいという意思がありますから、まだ救われます。

相談に乗っているとき、私は母子それぞれに思っていることのすべてを話させるようにしています。ほとんどの場合、子どもは親への恨みを話します。一方、お母さんは、「これほど恨まれているとは知らなかった」と泣きくずれてしまうのです。

親子の間には深い溝があるのに、まったくそれに気づいていない親たち。子どもにとってよかれと思って育ててきた努力が、まったくマイナス方向に作用しているのだということを、親はもっと知るべきです。

人生は長いのです
いまの成績で、その子の一生は決まらない

相談者のなかには、家庭崩壊の危機にひんしている親子がたくさんいます。

受験期に入るまでは、健康にも恵まれ、勉強にも積極的に取り組んでいた子どもが、突然ヤル気をなくしてしまう例はすくなくありません。精神状態が異常になってしまったように勉強をしなくなり、学校や塾のテストでも、まったくの落ちこぼれの烙印を押されてしまったと嘆きます。

そのようなお母さんに、私はつぎのようにアドバイスしています。

「人生は長いのですよ。いまの成績によって、その子の一生が決まってしまうなどと考えるのは、とんでもないことです。人生とは、そんな単純なものではありません。あなたのお子さんには、もっとすばらしい点があるのだから、そこを見つけてください。それに気づこうともしないで、お子さんにムリを押しつけていませんか。受験、受験でふるい落とされて無気力になってしまって、勉強する意欲もなくなり

6章 親子関係がちょっとまずくなっているあなたに

『どうせ、オレはダメなんだ』とヤケっぱちになってしまっていますね。それが登校拒否や家庭内暴力などにエスカレートしていくのです。

勉強を押しつけるのは、親のエゴなのですよ。ほかになにかすばらしい能力をきっともっているはずです。学校に行きたくないというなら、いま無理に行かせなくてもいい。いずれ勉強したくなったら、自分から学校にいきたいといいますから。

お母さんがイライラするから、お子さんもイライラしているのです。

周りの子どもに合わせようとするからいけないのです。周りにばかり気を取られていませんか。お子さんをあなたの意思のとおりに育てようとしても、それは無理です。お子さんにはお子さんの意思があるのです。それを尊重してあげなければ、お子さんがかわいそうですよ。あなたはムダな努力をしているのです」

母親が賢明ならば、子どもは道をあやまらずに生きていけます。ここでいう賢明とは、学識があるという意味ではなく、相手の気持ちを察することのできるやさしさです。他の子どもより一歩でも優位でありたいという知識偏重の母親、自分の非に気づかず、非を認めようとしない母親にこそ問題があります。

子どもを既成の鋳型にはめ込まないで
子どもは親の所有物ではない

　子育てでいちばん大切なことは、子どもに過大な期待をもたないことです。子どもに無理を強いてはいけません。また、規格品の子どもをつくらないよう、親が頭の切りかえをすべきでしょう。

　既成の鋳型にむりやりはめこもうとするとき、子どもは拒否の叫び声を発します。現代の教育は百人が百人ともおなじ生き方をさせようとする教育です。それが嫌だといっている子どもたちがたくさんいます。つまり、決められたレールの上を歩けない、または、歩くのを嫌がっている子どもたちです。

　子どもを親の所有物だと勘ちがいして、あやまった価値観をその子どもに押しつけたために、逆にその子どもによって親が泣かされている現状があります。

　それよりはむしろ、子どものほんとうの声をできるだけ汲み取ってあげ、それを両親ができるだけバックアップしてあげるようになさってみてください。

6章　親子関係がちょっとまずくなっているあなたに

小学生の高学年から中学生の悩みごとの相談を受けていると、両親にたいする不満が多いのに驚かされます。「両親がまったく自分のことを理解してくれない」「細かいことまで干渉してうるさい」「両親が無関心すぎる」など、両親へのクレームが、子どもの口から飛び出します。

思春期の子どもは感情の揺れが激しく、ちょっとした親のことばさえ彼らの心を思いのほか傷つけていることを、大人はもっと自覚すべきでしょう。

子どもたちから発せられたことばのなかから、子どもたちが期待している両親像をまとめてみると、つぎのようになります。ほんの一部でしかありませんが、ちょっと気をつけるだけで、親子関係がぐんとよくなるのではないでしょうか。

①どんなに忙しくても家のなかでは明るく振る舞うお母さん。②子どもを信じてくれるお母さん。③おしゃれで元気で前向きな姿勢で生きているお母さん。④感情的にならず、話を聞いてくれるお母さん。⑤子どもだと半人前に扱わないで、子どもの意見も大切にしてくれる両親。⑥悪いときには厳しく叱っても、やさしくしてくれるお父さん。⑦休みなどにはいっしょに遊んでくれるお父さん。

127

傷ついた子の心を癒すのが母親の役目
道に迷ったら、いつでも戻れる場所をつくってください

　心の拠りどころを、新興宗教に求める青年があとを絶ちません。なんのために自分が生きているのか、なぜ自分は生きなければならないのか。人生をまじめに考える子どもほど、いまの時代を生きるのが大変です。

　二十代の相談者のなかには、なぜ自分は生まれてきたのかを問う人が多くなりました。その答えがほしいともがいています。自分など生まれる必要がなかったと、生まれたことを悔やんでいます。

　自殺してしまいたいほど悩んでいる青年もたくさんいます。死ぬことができなくて、新興宗教に答えを求めたいといいます。彼らは新興宗教のほうが、既成の宗教よりも理解しやすい、悩みに実際的な解答を与えてくれるといいます。

　そして純粋に生きることを求めて入信した結果、起こりうる様々な驚き、苦悩、失望、転落。現実の社会現象がそれを如実に物語っています。

6章 親子関係がちょっとまずくなっているあなたに

青年が新興宗教などに救いを求める現象については、あまりにも問題の根が深すぎて、私がここで簡単に言及することはできません。

たったひとついえることは、子どもがたとえ道に迷ったとしても、帰る母親のふところを用意してあげてほしいということです。傷ついた心をいやしてくれる母親がいれば、彼らはとりあえず路頭に迷うのだけはまぬがれるはずです。

人生に一度はつまずいても、どんなときでも文句のひとつもいわず、温かく受け入れてくれる波止場がある。

それだけで彼らの心は、救われるはずです。

「道に迷ったら、いつでも戻っておいで。おなかがすいたら戻っておいで。あなたのためにいつでも温かいご飯を炊いて待っていますよ」

子をもつ母であれば、どんな母親であっても、子の幸せを願わない親はありません。なにも特別なことをアドバイスできる母親でなくてもいい。青年の一時期、道に迷っても、帰っていけるたしかなふところがあるだけで、彼らはかならず軌道修正をして、ふたたび立ち直ることができるはずです。

外に出る問題行動より心の病のほうが恐ろしい
いじめによる自殺のサインを見逃さないために

　思春期の子どもたちはみな、それぞれ悩みや問題を抱えて生きています。死んでしまいたいほどの悩みをもっていても、ほとんどの子どもたちは、どうにかそれを乗り切って生きていくだけのエネルギーをもっています。

　心の葛藤を非行などの問題行動で発散している子どもは、生命を落とすまでには至らないだけにまだ救われます。

　ところが、苦しみを外部に向けて発散できずに、胸のうちにだけおさめてしまう子どももいます。たとえば、いじめられる子どもがそうです。自殺という悲しい選択をしてしまうのを、なんとか止める方法がないものかと、思いあぐんでしまいます。

　いじめについてのアンケートなど、さまざまなデータから推察するとき、子どもはいじめられても親には話さないのがほとんどです。親に話しても問題解決にはならな

130

6章　親子関係がちょっとまずくなっているあなたに

いと、あきらめてしまっている子どもが多いのです。

親も先生もアテにはならない。いじめが増長されるばかりだということを、いじめられている子ども自身、また、周囲の子どもたちも体験的に知っていながら、なんら打つ手もなく放置したままになっているのが現状です。

すべてがそうであるとはいい切れないまでも、いじめられる子どもは、家族によって救われるのではと、私はいつも考えさせられます。とくに、お母さんに子どものサインを見逃さないようにしてほしいのです。

自殺へと追い込まれてしまう子どもたちの行動に、なんとかしてブレーキをかけられないものかと、警視庁では「少年の自殺防止十則」を発表しています。

①自殺のサインを見逃すな。②子どもを孤独にするな。③死の教育をするな。④子どもの身になって考えよう。⑤家族でよく話し合おう。⑥親は聞き役にまわれ。⑦夫婦は仲よくしよう。⑧子どもは模倣で育つ。⑨しつけはふだんから。⑩親自身の性格を見直そう。──とくに目新しいことではありませんが、親として以上の事柄をもう一度チェックしてみる必要がありそうです。

父親と母親とははっきり役割分担しなさい
意見は押しつけずに、十分に聞くだけでいい

 親の役割はなにかという質問を受けることがあります。そのような質問を受けたとき、私は父親と母親とのなすべきことについて説明をするようにしています。

 子どもがすくすくと育っている家庭を観察するとき、父親と母親との役割分担がよくできていると感心させられることがしばしばです。

 子どもが期待するのは、細かいことをくどくどいわずに、大きい目で物ごとを判断してくれる、頼りがいのある父親像です。

 一方、母親にたいしては、なんでも相談できて、いつでも子どもの目線で物ごとを見てくれる、やさしくて明るい母親像です。

 しっかりした家庭では、両親とも揺るぎない判断基準をもって子どもに対しています。つまり、昨日いったことと、今日いうことが矛盾なく、子どもがやってよいことと、悪いことのけじめをはっきりさせて教育に当たるということです。

6章　親子関係がちょっとまずくなっているあなたに

　両親の役割分担がきちんとできており、さらに善悪についての意見を子どもにたいして毅然といえること、この態度が親としてもっとも望ましいと私は考えています。親の一方的な押しつけにたいして子どもは反発します。子どもはなにもいってくれないと悩む親がいますが、それは親子の対話ができる環境づくりを、親がしていないからだと思います。

　ただ、じっと耳をかすだけでいいのです。

　なにか問題が発生したとき、まず、子どもに十分にしゃべらせてください。子どもがいっている間は、それにたいして反対意見や批判的な意見を述べないほうがよいのです。

　子どもがあらいざらいいったあとで、親としてぜったいに曲げられないポイントについて話して聞かせます。こうすれば親と子の会話が成立するようになるでしょう。

　高校生ぐらいになると、かなりはっきりと自分の意見を主張するようになります。

　進路などの重要問題についての決断は、基本的には「あなたがそれほどまでに考えるならば、あなたを信頼している」という態度で臨むべきでしょう。その上で、「あなたが決めたことだから、あなたが責任をもってね」と、励ましてあげることも必要です。

性の問題も自然に話せる親子関係が望ましい
親子間の会話の断絶はなくなるはず

登校拒否、家庭内暴力、最悪の場合での自殺など、子どもについての悩みを聞いていくなかで、いつも感じることがあります。それは親子の会話が想像以上に稀薄であるという点です。

子どもの成長につれての自我の変化にまったく気づかず、子どもがあんなことを考えているとは知らなかった、気づかなかったとあわてる母親が多いのですが、それは親の子どもにたいする怠慢です。親子の会話がなされていなかったことを実証しているからです。

相談者との対応から経験的に知ったことですが、自我の変化をしめす特徴的なこととして性の問題があります。つまり、親子関係を測るバロメーターとして、性の問題も自由に話せるかどうかがあると私は考えています。

幼児期から性の問題を特別視せずに、日常的会話のなかで自然に話す習慣を身につ

6章　親子関係がちょっとまずくなっているあなたに

けていれば、ほかの問題についても、隠しだてなく話せる関係がある程度成立しているように思われるのです。

家族のなかに性の問題を気楽に語りあえる雰囲気があるならば、フランクな家族関係が生まれると思います。

学校でも体育や理科の時間などに性教育をやっています。また、クラブ活動の仲間などで、その方面の知識を交換しているようですから、あえて親がその問題について触れる必要などないとお考えになる方もいるでしょう。それはそれでよいのですができれば親子の間でフランクに語りあいたいものです。

親とは絶対的なもの、間違いのないものといった上下関係のある親子の間では、子どもが性に興味をもつ時期に達しても、その種のことを話す雰囲気づくりができないはずです。だから親子の会話が断絶してしまうのです。

性についても率直に話し合える環境づくりが幼児期からできていれば、思春期になってからの親子間の会話の断絶は、かなり減るのではないでしょうか。

挫折した仲間を心配する心を育ててほしい
友達の悲しみや苦しみもわかってほしい

　子どもについての相談を受けてよく思うのは、人間にとってなにがいちばん大切かを、親が子どもに説いていないことです。そのために、自分が行動するうえでなにがよいことか、悪いことかの区別ができない子どもに育ちあがってしまっています。これこそ偏差値ばかりに気がとられて、心を育てることをないがしろにした弊害だといわなければなりません。

　たとえば、子どもたちは、学友をひとりでも蹴落とさなければ自分は上ることができないと、当然のことのようにいいます。

「他の人がコケることを願っている仲間がいっぱいいるよ。競争社会だから、そんなこと当たり前さ」

と、公言してはばかりません。

　競争社会の弊害は、他人の立場を考えて行動するという、人間関係でもっとも大切

6章　親子関係がちょっとまずくなっているあなたに

な心がまったく欠落した利己主義的な子どもを育てあげてしまっているようです。このような育ち方をした子どもは、将来において、きっと人間関係につまずくことになるでしょう。

自分中心の人は、友人というすばらしい宝を生涯もつことができないし、仲間からうとんじられ、寂しい人生になるのが目に見えています。

個人主義と利己主義とはちがいます。利己主義とは、自分だけの利益を考える生き方です。個人主義とは、個人の値打ちをみとめ、個人の自由と独立を重んじる考え方のことです。

偏差値教育の犠牲になるよりは、挫折した仲間を心配する子どもに育ててほしいと、私はわが子にいつも話しています。

「勉強は百パーセントでなく、八十パーセントでかまわないから、あとの二十パーセントは心の余裕にしてね。お友達の悲しみや苦しみもわかってあげられる人になって」

私は子供がこのような穏やかな心でいられるように願っています。

穏やかな人は、幸せに生きられるカギをもったも同然です。

137

問題行動を治すのは母親しかいない
非行に発展する芽を早くつんでしまう

　中学生になりますと、友人関係など行動半径がぐんと広がり、自分はもう子どもではないのだと自己顕示をするようになります。万引き、たばこ、シンナーに興味をもつなど、問題のある行動に走る子どもが増えるのもちょうどこの時期です。
　警察の統計によりますと、少年犯罪の約三分の二は盗みで、そのほとんどは万引きです。万引きは、みんなが面白半分にやっているからとゲーム感覚でついやってしまうことが多いようです。子どもの日常生活の変化に注意をし、非行に発展しないように芽をつんでやるのもお母さんの務めです。
　万引きは習慣性の強いものだけに、発見したらすぐに厳しく対処すべきです。それには子どもの持ち物にいつもそれとなく注意を払い、ふだん持ちなれないものや目新しいものをもっていたら、「これはどうしたの」と聞いて出所をはっきりさせるようにしなければなりません。

6章　親子関係がちょっとまずくなっているあなたに

お友だちから借りたといったら、借りた相手の名前を聞いてその相手の親御さんに連絡をとってみるなどしてみてください。おかしいなと思ったら、すぐに手を打つようにしましょう。万引きは犯罪行為であることを、しっかりと教えることです。

たばこを吸っているかどうかは、臭いでわかります。また、子どもが着ている洋服のポケットからライターやたばこのくずが出てきたら、隠れて吸っていると見て間違いありません。たばこは本格的に非行に走る子どもの前兆である場合が多くみられます。ぜったいに吸ってはいけないと、強い態度で止めてください。

東京都の生活指導の先生がたが、問題のある行動に走りはじめた子どもをチェックするために設けた基準があります。つぎの事項のうち、三つ以上思いあたれば要注意です。親として十分に注意を怠らないようになさってください。

①遊びに行くときに化粧をする。②夜おそくに街をぶらつく。③髪にパーマをかけたり染めたりする。④太いズボン、長いスカート。⑤ずる休みをする。⑥金遣いが荒い。⑦よく遅刻する。⑧評判の悪い卒業生と付き合う。⑨具合が悪くないのに保健室に。⑩薄くつぶしたかばんで登校する。

● ケース③
素直で信心深ければ、かならず救われる

相談に見えたお母さんは、息子の就職がつづかない、転々と仕事を変えるのが心配で「子どもなど生まなければよかった」と嘆いていました。技術畑の専門職を身につけていたので、こんどこそ息子にぴったりの就職ができたと胸をなでおろしていると、一〜二か月も働かずにやめてしまう、どうしたらいいだろうということでした。仕事もしないで家でダラダラ暮らし、寝るのも起きるのも好き勝手、お金をせびりそれに応じないと暴力沙汰になってしまう、お母さんはこんな息子など目の前から消えてほしいというのです。

「子どもなど生まなければよかったなどと、いわないほうがいいですよ。まだ大学を出て二〜三年ではないですか。もっと彼の人生を長い目で見てあげてください。ひょっとしたら、あと何年かすれば、人が変わったように親孝行になるかもしれませんよ。

140

6章　親子関係がちょっとまずくなっているあなたに

息子さんの幸せをご先祖にお願いしながら、あせらないでじっと見守ってあげてください。息子さんの将来については明るいものが見えていますから、大丈夫です」

お母さんはとても素直で信心深い人です。毎月一回は私のところに相談に見え、話をして帰りました。とにかくいまは息子さんについて一生懸命に先祖供養をしてほしいとアドバイスしました。

最近は家庭内暴力など、困った行動をおこすのは、中学、高校生の子どもと同じように、就職が決まって勤め出した青年にも多く見られるようになりました。良い子、

素直な子として成長したと思っていたら、大人になってから一気に今までのひずみが噴出してきたケースが私の相談の中にも増えてきました。子どものときの反抗のほうがまだ解決しやすいのです。

でもあせらないことです。母親の力で必ずよい方に向けることができます。

このケースもお母さんの心と供養がとどいたのでしょう。しばらくして息子さんは自分に合った就職口を見つけて、人が変わったように働きだしました。それまでの浪費癖もすっかりなりをひそめ、せっせと貯金に励むようになったのです。

あまりの変貌にお母さんは、きつねにつままれたようだといっていました。

「よいほうに変わったのだからめでたし、めでたしね」

私もやっと救われたという思いでいっぱいでした。

それから十年ほどの歳月が流れました。その間はすべてが順風満帆だったわけではありません。迷ったり、悩んだりした時期もありました。

さて、家を新築する話がもちあがったときのことです。銀行からの借金などについて家族みんなで相談していると、息子さんは、「それくらいならオレが出すよ」と、ぽ

6章　親子関係がちょっとまずくなっているあなたに

んと貯金通帳をテーブルに置いたのです。
 おそるおそる開いてみて驚いたのは、お母さんばかりではありません。お父さんもただびっくりして貯金通帳を見つめるばかりでした。
 家を一軒建てるのに十分な金額が、通帳に記入されていたのです。
 彼の資金によって待望のわが家が新築されました。
 十年前、お母さんは、「こんな息子をもつのではなかった」と嘆いていたはずです。
 ところがいまでは、「家なんて一生もてるとは思わなかった。夢みたいです」と、息子さんに感謝、感謝です。
 息子さんが更生できたのは、お母さんも息子さんも素直だったからです。ことあるごとにお母さんや、時に息子さんも相談に見えましたが、そのたびに問題を一つひとつ解決してきました。
 それが、たがいに信じ合うよい親子関係をつくっていったのです。
 また、先祖供養を説きつづけてきた私の話に従う心を持ち、神仏に手を合わせてくれたのが、よい方向へと導かれた最大のポイントだと考えています。

143

7章 死を身近に感じているあなたに

あの世を信じれば安らかに死ねる
ちょっと長旅に出ると思えばどうということはない

人生は短いものです。平均寿命が伸びたといっても、老人になると、とくに先が短くなって心細くなります。人生が短いからこそ、現世だけではなく来世を信じれば心おだやかに生きられます。生きるのはこの世かぎりだと考えるから、死が恐ろしくなってしまうのです。

死んでしばらくしたら、また赤ん坊になって生まれ変わってこの世に出てくる。そのように考えると、来世へと想像力をはせることができます。何世紀かあとに生まれてきたら、きっといままでは考えられないような世界になっているでしょう。前世紀の人たちだって、宇宙を人間が飛ぶなど考えてもみなかったはずです。

死んでしばらくの間あの世にお邪魔して、また再生して戻ってくるのですから、ちょっと長旅に出てくるのだと思えばどうということはありません。私たちの魂は永遠の旅行をつづけているのですから。

7章　死を身近に感じているあなたに

生まれ変わりを信じたとき、老いは生まれ変わるための準備期間になり、大変重要な時期になります。現世での準備を怠れば、来世で安らかに幸せに生きていけるパスポートがもらえなくなります。

準備とは功徳を積むことにほかなりません。いまよりも来世をより幸せに生きていくために、私は功徳の大切さをお話ししています。功徳は心安らかにいまを生きるためのカギでもあり、未来を開くための道でもあります。

仏教では死ぬことを往生といいます。往生ということばは字のとおり、あの世に往ってまた生まれかえってくるという意味です。

このように考えていくと、死はすべての終りを意味せず、すこしも悲しいことではなくなるでしょう。

現世での欲望にふり回されるのではなく、心静かにあの世からの再生について学ぶようにしたいものです。そうすれば精神的に満ちたりた死を迎えることができますし、死への恐怖はなくなるはずです。

死は睡魔に襲われて眠りに入るのとおなじ すこしも怖くない

 生死の境については、交通事故死などの突発的な死の場合は別として、睡魔におそわれて眠りに入る状態だと私はとらえています。

 人によっては、いま自分が死んでいくかどうかを自覚する人もいれば、そうでない人もいるでしょう。死を自覚している人は、いま目をつぶると死に至るということがわかっているはずです。

 その証拠として、亡くなる寸前に涙をポロリとこぼす人がいますが、このような人は死を十分に意識しています。いま目をつぶることが、現世とのほんとうの別れであるという自覚があります。彼らは死を静かに受け入れる心境になっています。

 私自身、臨死体験はありませんが、肉体から魂を離脱させて天空を遊泳させることを意識的によくやります。もちろん戻ろうとすれば自分の意思によって、すぐに戻れる状態にあるのですから、これはほんとうの意味の臨死体験ではありません。

7章　死を身近に感じているあなたに

それでも魂が肉体から離脱するときには、ものすごいエネルギーが働いて、がむしゃらに引っ張られていくのを感じます。恐怖感などはなく、むしろ、非常に気分のいい状態です。

魂が頭の先からぐんぐん抜けていって、気がつくと自分の横たわっている姿が眼下にあるのです。自分の姿をもうひとつの自分が眺めています。その状態になると、行きたいと思うところにはどこへでも行けるし、会いたい人がいま外国にいても、一瞬のうちに外国まで自分の意思によって行けるような気がします。

「このまま上りつめたら死後の世界に行くのだろうなあ」と感じながら、浮遊しているのです。

多分死ぬときも、この状態と同じでしょう。苦しいことなどなにもなく、夢を見ているような状態で霊界に入っていくのでしょう。だからすこしも怖いことなどありません。生命のあるものすべて、静かに死を受け入れていかねばならないのですから。

眠りながらあの世にいき、しばらくの間あの世を旅して、また現世に再生されると考えるとき、来世こそもっと素晴らしい人生にしたいという意欲が湧いてきます。

149

死んだあとも魂は残っている
いつも自分たちといっしょにいる

　死を考えてみるとき、そこまでで寿命が尽きたというか、ここでなにかの区切りがついたということはあるでしょう。でも、ほとんどの人がそうかといえば、かならずしもそうとはいえません。

　日本では死んだら火葬にされ肉体はなくなります。でも、魂がそのまま生きていますから、死者は生きているときとおなじ気持ちでいます。生きているときそのままの性格や感情をもっています。

　死んでしまってからも、魂は生きているときとおなじように、生きている人とつながっています。

　霊魂が残るのですから、生きているのも死んでいるのもおなじです。

　生きているときにたくさん悪いことをした人が、死をもって浄化されると思ったら大間違いであって、その罪は死んでもなおつづいていきます。罪をひきずりあの世で

7章 死を身近に感じているあなたに

も浄化されなければ、そのまま来世に罪を背負っていくことになります。

霊界での魂は、いつも霊界だけにいるわけではありません。かつての自分の住まいを訪れたりもします。また、友達に会いたくなればそこにも出掛けます。もちろん、お墓や仏壇にもいます。

私はよく、お伺いした家で、居間のソファに座っている亡くなったおばあちゃんを見かけたり、家族団欒の場にひょっこりと現れるお父さんを見たりします。それはご く日常生活のなかでおこることで珍しくもありません。

現世では霊の姿は見える人と見えない人がいるだけです。

霊が好んで訪れる場所、長居をする場所は、生前に住みなれた自分の家です。なつかしさもあるのでしょう。家族といっしょにいたがります。

肉体は滅びても霊は死んではいません。いつも自分たちといっしょにいるのです。

見えない人には霊は見えないかもしれませんが、私には姿を見せて生前とおなじように語りかけてくれるのです。

現世は人間に与えられた修行の場
生死は神の判断

　私たちは、この世で修行をするために生まれてきました。人間が生きる百年たらずの現世とは、私たちに与えられたひとつの修行の場です。

　現世での修行期間が長いほうがよいのかどうか、それについて私はなんともいえません。修行期間の長短よりも、修行の密度の濃さに意味があるからです。長く生きているだけで修行を忘れれば、来世もまた現世と同じレベルのあなたが誕生します。

　よりよい人生を来世に望むのであれば、現世での寿命の長さを云々するよりはむしろ、どれだけいま修行を積めるかを考えるべきです。

　人間は決して死ぬのではありません。肉体がなくなるだけで、魂はそのまま来世までつづきます。魂そのものは霊界においても、現世においてもおなじであり、現世での長さや短さについては、よいとも悪いともいえないのです。

　私たちは長生きすることが、そのまま幸せだと感じています。でも、神から見れば、

7章　死を身近に感じているあなたに

かならずしもそうではありません。

人間が現世での修行をつづけるべきかどうかは、すべて神の采配によります。人間の生死は、神の判断なのです。すべて神のみこころであれば、私たちはそれに従うしかありません。

現世から来世まで魂はつづくのですから、あなたが修行をしなければ、現世のあなたがそのまま来世まで継続されます。

現世でできるだけ修行を積んでおけば、それだけ来世に貯金をもっていけますから、より格の高い人間として誕生することになります。つまり、いまより幸せなあなたになって生まれ変わるわけです。

もちろん死んだあと霊界でも修行を積むことができますが、現世での修行のほうが何倍も楽です。助けてくれる人もいます。そして現世での修行は、積めば積むだけそれが自分の生活につながりますから、それだけ修行のしがいがあります。

修行はだれのためのものでもなく、あなたが幸せになるためのものなのです。

家族や周囲の愛情いっぱいの人は死を恐れない
日常的な人間関係を大切にしなさい

神さまは人間に平等に生と死を与えられました。死を避けることは、どんな人でもできません。

死の恐怖から逃れるには、いまを精一杯生きることがまず第一の課題です。また、日常的な人間関係を大切にすれば、死への恐怖はやわらいできます。

家族の愛情、周囲の人間の愛情がいっぱいあれば、死を恐れることなく生を全うできます。心穏やかに満足して死を迎えられます。

みなさんから愛情をたくさんいただいて生かしてもらったから、いつどんなことがあっても思い残すことはないという満足した思いです。そのような人は、死についても家族や周辺の人々と、日常の会話のなかで自然に語り合えます。

わざわざ遺言をしたためないまでも、自分はどのような死に方をしたいのか、家族ともさり気ない会話のなかで伝達できるでしょう。

7章　死を身近に感じているあなたに

　たとえば、体中に針をさしたり、コードをつないだりした延命装置をつけてまで生きるのはイヤだ、だからそのようなことだけはしないでほしいとか、わざわざ豪華な葬式などする必要はないから身内だけですませてほしいなど、やがてくる自分の死を冷静に見つめたうえでの会話も、家族と自由にできる心境が生まれます。

　心を通わしあえる家族関係をもつことが、いつも非常に重要な課題となります。

　愛情が薄い人や寂しい生き方をしている人は、生にしがみつきます。愛情が欠けていると、病気などが入り込んできたときに、恐怖の比重のほうが大きくなり、死を恐れて心をまどわせるからです。

　愛情に満たされている人は、心の隙間に入り込んでくる不純なものがありません。

　だから、年をとっても心豊かに、平穏に生きられますし、安心して死ぬこともできるのです。

　孤独で寂しさに耐えがたいのであれば、よい人間関係を積極的につくることが先決です。よい人間関係は、死を恐れないための特効薬にもなるのです。

自分の流れのなかで、今日の生を大切にすればいい
いまを精一杯生きれば死は怖くない

　死への心の準備ができていない人が多すぎるような気がします。どうしたら死への恐怖を抱かずにいられるか、その心のあり方についての相談を受ける機会が多くなりました。

　七十歳、八十歳にもなると、精神的にも肉体的にもすべて弱くなるのは当然のことです。からだに不都合な部分もでてきますから、すぐに死を考えがちになります。

「動けなくなって、このままダメになるのではないでしょうか」

　平均寿命が数字として公表されているためか、八十歳になると、「あと、三年しかない」とか、「あと二年の命だ」と、残された寿命の短かさへの恐怖をあからさまにします。

　老齢の方々は、ちょっと風邪でもひくと、すぐにそれが死につながると考えこんでしまいます。コトッと音がしただけでおびえるように、死にたくない心が恐怖感を呼

7章　死を身近に感じているあなたに

だれしも死ぬまで人間らしく尊厳をもって生きたいと願っています。そのためには、現実から逃避してはいけません。ありのままの現実をありのままに生きることです。自分の命が明日もあさってもずっと永遠につづくかのように考えていること自体、現実から逃避しているのです。

死への恐怖を覚える暇があったら、最高に生きるために、いまなにをするべきかを考えてください。特別のことなど必要ありません。自然の流れのなかで、今日の生を大切にするだけでいいのです。

生を大切にするとは、仕事をもっているいないにかかわらず、あなたにかかわっているいまの生活のすべてを精一杯やることです。

今日ある命ではあっても、明日はないかもしれません。もし、明日また命が身をあずけて、あるがままの現実に身をゆだねて生きるのです。神から与えられている命にあれば、その日もまた最後の日だと思って生きる。そうすれば、毎日が新たな喜びを生みだしますから、死への恐怖などは感じなくなるはずです。

平常心をもてば生への未練が残らない
肩の力を抜いて空っぽになってみなさい

　禅では、未来にもこだわらないし、過去にもとらわれず、いま、ここにこのように生きていることだけに目を向けます。

　いまという場を大切にして、死を自然に受け入れるためには欠かせない心がけです。平常心、この平常心もまた、死ぬいていくのが禅の心です。平常心があれば、どんな状況におかれても、死が切羽つまっていても、それにふりまわされることなく、自己を失わずに生きることができます。

　ところが、簡単に平常心をもちなさいといわれても、特別な修行を積まなければなかなかできることではないようです。

　禅の有名なお坊さんでさえ、ガンだと宣告されたときに、あわてふためいてわが不運を嘆き、見るに耐えなかったという話を聞いたことがあります。

　どれほど修行を積んだ人であっても、土壇場では平常心ではいられないものなので

7章 死を身近に感じているあなたに

しょう。

しかし、平常心も不動心も人間には生まれながらにしてだれにでも備わっているものだと説く方の話にはうなずけるものがあります。

肩の力を抜いて、鼻歌まじりの気分で目の前におこる偶然を楽しんで生きれば、空っぽになれるし、迷いなどでてこない。なんとか自分に理屈をつけるからややこしくなると明るくいいます。

人間は本来無一物だから、裸の心で生きればどんなことにも柔軟に対応していけるように生まれついている、だから、結果を気にしないで、そのときにやっていることを精一杯楽しんでやりなさい。そうすれば、いつ死んでも、どこで死んでもかまわない心境になれると教えています。

死んでもともとだと思い切り裸になれば、ほんとうのものが見えてくるから、平常心が身についてくる、だから、裸になってなにごとにも体ごとぶつかっていきなさい、平常心は空っぽになり、平常心や不動心になりますよ、と教える禅にも、非常に教えられるものがたくさんあります。

心から満足して生き抜き、功徳を積めば苦しまないで死ねる

「眠るように死にたい」「苦しまないで死にたい」「穏やかに死にたい」。

これらはよく耳にすることばです。

これらのことばの裏側には、「生きていたい」という願望がこめられています。正常な状態であれば、人は死にたいとは思わないもの、だれしも生きていたいと願っているはずです。

とはいっても、生きているということは、いずれ死ぬということです。私たちの生命は刻々と死んでいくものです。

いずれ死ぬのであれば、願わくば穏やかに、苦しまずに、眠るように死にたい。若いときは死を考えませんが、年齢を重ねれば重ねるほど、その願望が強くなるのは当然のことでしょう。

安らかに死ぬための心掛けとして、まず生きるとか死ぬとかを考えないことをお勧

7章　死を身近に感じているあなたに

めします。いま生きていること自体、ほんとうに有難いと感謝するのです。感謝の気持ちをもったとき、死は遠のきます。

先ほどからお話しているように、死んでも魂が残るのですから、この世もあの世もおなじで、「死よ、いつでもいらっしゃい」というわけです。しかし、この世にあまりにも思いを残せばしがみつく心が強くなりますから要注意です。

私の知り合いには、住職さんもかなりいます。仏さまの道を歩いている方々だから、安らかな死を迎えたかといえばそうでもありません。まだ四十代前半の若さでの交通事故死だったり、ガンで苦しみもだえての死であったり、話すのも痛ましい壮絶な死をいくつか見ています。

功徳を積んでいるはずのお坊さんのなかにも、安らかな死を迎えられないひとがいるのはどうしてでしょう。それはやはりお坊さんとしての本来の勤めを、精一杯尽さなかったからだと思うのです。

ほんとうに功徳を積んだひとは、例外なく穏やかな死を迎えています。安らかな死を迎えた人はみな、心から満足して生き抜いた人々ばかりです。

欲で固まった人に幸せな人生もなければ安らかな死もおとずれない

残った命がいくばくもない病人の家族や親戚関係の相談者がよく来ます。つまり、病人が亡くなる日を聞きたいわけです。

このような身勝手な人が多すぎるのを悲しい気持ちで見ています。欲得にからんで人の死期を聞きたがるなど許容できません。

「死ぬ前に、いましておかなければならないから」と彼らはいいます。

このような相談に来る人々は、財産に目がくらんでしまっています。私が人の心のあさましさに気付かされるときです。ひとりの人間の死を前にして、その死を悲しむどころか、残された財産の一円でも多くを自分のものにしようという魂胆が、あからさまに見えかくれするからです。

死者の財産をいかに効率よく自分のものにできるか、彼らの脳裏にはそのような目先の利しかありません。

162

7章　死を身近に感じているあなたに

人間の命の灯が消える日を、欲得のために相談するなどとんでもないことです。たとえ法的に自分のものになる財産であろうとも、ひとりの人間の厳粛な死を前にして、そのようなことに思いをいたすこと自体、心根が腐ってしまっています。

これまで汚れたお金に惑わされて、命をとられないまでも、病気などで動けなくなってしまった相談者を数多く見てきました。人をダマしたり、陥れたりして得たお金ほど怖いものはありません。

人はそれぞれの才覚によって、正当な報酬を受けるべきであって、一歩でも道にはずれたお金を手に入れたとき、神仏はそれを見逃しません。かならず罰がくだされることを覚悟しておくべきです。

私は、このように人間のイヤな面が見え隠れしているときには、死期に予測がついてもぜったいに話しません。死を迎えようとしている人にとって、これほど失礼なことはないからです。

欲に固まった人には、幸せな人生もなければ、安らかな死もぜったいにありません。相談者の実例によって、それははっきりと申し上げることができます。

●ケース④ 死への準備をして去った男性

その男性とは長いおつき合いでした。従業員十人ほどの中小企業の社長でしたが、彼は四十五歳という若さで突然この世から姿を消してしまいました。

あれは朝まだ七時ごろだったと思います。仕事のことで緊急な相談があるというのです。私の家に来るやいなや、いつもとは違って彼は仕事の話を一方的にまくしたてました。

現在の段階でどこの銀行にどれだけの借金があるか、正確な金額までもはっきりと話すのです。借り入れはこのようになっているから、この方法で払っていきたいなど、それは細かな数字を並べるのでした。

また、雇用している人間の問題点や仕事の流れなどについても、ひととおりすべて一気に話しました。アドバイスをしながらも、私はまったくの聞き役に徹していたのを覚えています。

7章 死を身近に感じているあなたに

いつものことですが、私は相談者の話を書きとめながら聞いています。このときも、彼の話のすべてを細かな数字にいたるまで書きとめておきました。

彼には子どもが三人いますが、それぞれの子どもの将来についての設計もきちんとできていたようです。後継者とみなしている子どもにたいする注意事項についてはとくに、これから会社をどのように進展させたいかまでも述べていました。

多分、私に話しているうちに、彼の気持ちは整理されていったのでしょう。思いのたけを話し終わると、すっきりとした顔で、「また、来るね」といいながら、手をふっ

165

て帰っていったのです。その後ろ姿が、気になるなとは思ってはいたのですが、死ぬとは見えていませんでした。

翌日、彼は交通事故で亡くなってしまったのです。

私もよく彼の車に乗せてもらいましたが、中年の暴走族と自称するだけあって、かなり荒い運転をする人でした。それだけに交通事故にはくれぐれも注意をするようにと、これまでも何度いってきたことでしょう。

冬だったので、雪道が凍っていたために、スリップして事故にあったのです。従業員といっしょでしたが、運転していた本人だけの事故死でした。

中小企業ですから、亡くなった社長のワンマン経営です。その社長の突然死による従業員のショックは大きく、どうしたらよいのか手の打ちようもない状態でした。

そのうちに会社がトラブルに巻き込まれそうになり、社長の奥さんが相談に見えたのです。

彼女は会社のことにはまったく無関係だったために、なにがなんだかさっぱりわからないといいます。私には彼が亡くなる直前に相談に見えたときのメモが残っていま

166

7章 死を身近に感じているあなたに

したから、それを見せながら細かくアドバイスをしました。
「ご主人はこのようにいってたのよ。だから、このメモをもって弁護士さんに相談してください」
彼は私に遺言を残すために、あわてて亡くなる前日に来たのでしょう。虫の知らせといいますが、私の周辺には実際に同じような例はときどきあります。
彼のなかでは、無意識に死期を感じていたのかもしれませんが、私には彼が交通事故とは見えませんでした。彼の亡くなったお母さんの顔だけが、いつもよりもはっきりと、しかも何度も見えたのです。
気になったので、彼にはいつもよりもしつこいほど忠告しました。
「さっきから亡くなったお母さんが何度も顔を出してくるの。とても心配そうな顔をしているからご供養してね。それもすぐにやってください」
しかしそれも届かず交通事故にあってしまったのです。
神さまは私に交通事故があるときなど、具体的に見せてくれることもあるのですが、この時は見せてくれませんでした。

もし、見せてくれたら、彼の命が助かったかどうか、それはわかりません。若すぎる死ではありましたが、これもまた寿命だったのでしょう。亡くなった本人にすれば、話すべきことをすべて話し終えた安心感はあったはずです。死への準備ができたのも、ふだんからの心がけがよかったからだと思っています。

8章 穏やかな心はこうして生まれる

"この神でなければ、この仏でなければ"はありません

素直な心で手を合わせればよい

「いま、しなければならないことは、なんでしょうか」と、よく聞かれます。
「それは神仏に手を合わせることです」と、私は答えています。これがいちばんの功徳だからです。しかも、いつでも、だれにでもできる簡単なことであり、もっとも確かに功徳を積める方法なのです。

素直な心になって神仏に手を合わせる。これほど単純な行為はありません。死んでしまえばそれまでで、霊魂など存在しないと断言する人はたくさんいます。そういっていながら、家を新築するときには地鎮祭を行うし、仏事があればご先祖の霊に手を合わせます。日本人は霊魂にたいする意識が稀薄であり、宗教が日常生活に浸透していない、根づいていないといわれています。果たしてそうでしょうか。私はそうは思っていません。

大晦日には除夜の鐘を聞き、そのあとで明治神宮にお参りする神仏混交の宗教観を

170

8章　穏やかな心はこうして生まれる

もっている日本人には、祈りは神であっても仏であっても違和感はないはずです。宗教にたいして、日本人は非常に柔軟な考えをもっています。この神でなければぜったいに許せないと、宗教に命を賭けてしまう他国の人々とは、かなりちがった宗教にたいする見方があります。

カソリックの神父さまのなかには、日本人はお寺や神社で挙式をしたカップルが、教会でのミサにも出てくる。彼らの宗教観はどうなっているのかわからないと嘆く人もいます。

ひとつの神を信仰しないからといって、日本人に宗教心がないというのはまちがいでしょう。むしろ、日本人はもともと信仰心のあつい国民です。日本人の特徴は、さまざまなものを、その体質にうまく変容させて取り入れるところにあります。この神でなければ、この仏でなければなど、あまり堅いことをいう必要はありません。

ご先祖に手を合わせて供養を怠らず、近くの神社のそばを通ったらお参りをするといった方法が無理のない日本人的な祈り方でしょう。

供養とは、生きている人の魂が亡くなった人の魂に送るエネルギー

手を合わせることは、神仏のためだけのものではなく、あなたご自身のためでもあります。神仏のために手を合わせるといいますが、それは同時に自分が幸せになるための行為でもあるのです。

神仏は私たちの目には見えないだけに、神仏に手を合わせてもなにも変わらないのではとお考えになるかも知れません。そういうあなたはきっと、今までの人生の中で、毎日神仏に手を合わせてこなかった方だと私は思います。

素直に神仏に手を合わせた途端から、あなたは幸せの方向へと動いているのです。

供養についておなじことを何度もくりかえして申し上げるのは、あなたに幸せになっていただきたいからです。

私たちは現世に生きているときはもちろん、仏さまになってからも修行を積まなければなりません。修行を積むことによって、魂が浄化されて、だんだんと穏やかにな

8章 穏やかな心はこうして生まれる

っていきます。

素直な敬虔な気持ちになって手を合わせるのが、いちばん望ましい供養の姿であり、仏さまの成仏も促されます。

ご先祖に成仏できなくて苦しんでいる仏さまをもっていてもほとんどの方がわからないでしょう。問題があまりに続くために、調べると、そのような方がご先祖にいたことがわかることがよくあります。生きている人が仏さまの苦しみに気づいてくれるようにと、仏さまはずっと訴えつづけます。その訴えが子孫にかかわってきて、さまざまなトラブル発生の元凶になることもあります。

供養とは、生きている人の魂が、亡くなった人の魂にたいして送るエネルギーの伝達です。現世から送るそのエネルギーが、仏さまの成仏をバックアップします。生きている人のもつエネルギーは強力であり、さらに合掌という形式が、それをさらに強めて仏さまへと伝達します。

供養のエネルギーが強力であればあるほど、仏さまは力をえて安らかに成仏の道を歩きます。供養の心のありようが、仏さまのエネルギーに作用してくるのです。

なにかが起きてから手を合わせるのは簡単
なにごともないときこそご先祖に手を合わせなさい

悩んでいることが解消されると、ご先祖に手を合わせることなど忘れてしまう方がたくさんいらっしゃいます。人間関係、仕事関係、金銭問題、病気などで悩まされているときにはご先祖に手を合わせてお願いするのですが、いったん問題が解決するとほっとしてしまうのでしょう。神仏のことなど、すっかり頭から消えてしまうようです。

なにかがおきてから手を合わせるのは簡単ですが、平穏に暮らしているときには神仏のことなど忘れがちなものです。なにごともないときこそ、神仏に手を合わせるように心がける。この姿勢が日常を平穏に過ごすための基本です。

神仏に手を合わせることによって、幸せにつながるのです。

災いがおこるのは、神が私たちに気づかせるための警告です。災いがなぜもたらされたか、もたらされた原因に気がつかなければ、また同じような災いのなかで悩まさ

8章　穏やかな心はこうして生まれる

れることになります。

たとえば、運悪く家を手放す羽目になったとします。長年住んだ家を手放すのは、断腸の思いのはずです。でも、神は家を手放させることによって、なにかを教えている、気づかせている、警鐘を鳴らしているのです。

それに気づいて生き方が変わらなければ、せっかく家を手放してもなにも変わらず、さらなる問題がおこることもあるでしょう。さぐってみて、原因がわかったら、二度とあやまちをおかさないように心がけなければなりません。

いまが順調だからといって、明日はどうなるかわからないのが人生です。逆に、いまが最低であってもあきらめることはありません。あとは努力次第で上に行くばかり、明日こそすばらしいことがあると考えましょう。

よいときには、それを継続させるような手の合わせ方をし、どん底にいるときには、そこから這い上がるための祈りをしましょう。それをつづけていけば、大難は中難になり、中難は小難になって、いつも神仏によって救われる人生を送ることができます。

175

仏壇がなくても供養はできる
しっかりとことばに出して祈ればよい

ご先祖供養は形式ではありません。形式にはまったくこだわる必要はありません。

まず、手を合わせる心です。

こうしなければならないというものはなにもないのです。

も周りに人がいるときなどは、心のなかで話しかければよいのです。

お香は自分の周辺や家そのものを浄めるために用います。しっかりとことばに出して手を合わせてください。で

神仏に手を合わせるのです。お香がなければ、それでもかまいません。それらを浄めたところで、

は消し忘れなどで火事などの心配がありますから、とくに無理をしなくても結構です。また、お灯明

ご先祖を浄め、自分も浄めるためのご先祖供養を、いまから実行なさってください。

仏壇のない方でも、いますぐできる供養法をご紹介しましょう。

①**場所をつくる**＝三十センチ四方の場所を、食卓、机、箪笥の上どこでもよいです

から、いつも見えるところ、手を合わせやすいところにつくります。

8章　穏やかな心はこうして生まれる

場所は一定にしてください。おなじ場所で手を合わせることによって、場所そのものが浄化され、神仏がその場所に宿るようになります。

②コップ一杯の水を供える＝お香、お灯明、お鈴などはなくてもいい。毎日、一杯の水をご先祖に供えてください。これだけでも十分に通じます。

お灯明、お線香などを供えれば、さらに神仏との距離は間近になり、供養の心が届きやすくなります。

自分でお茶を入れたときは、いつでも、まずさしあげるという心でいれば喜ばれます。

③手を合わせる

できれば朝と晩、一日二回手を合わせたいものです。

それができなければ、朝か夜に一日一回でいいのです。心から手を合わせ、祈ってください。

たったこれだけを毎日つづければ、あなたの生活は不思議なほど平穏になります。

177

多額の金銭を要求する霊能者や宗教はダメ
あなたの祖先にこそ救いを求めなさい

　いますぐ、ここで問題を解決したいとあせるあまり、手あたりしだいに霊能者をたずね歩き、新興宗教に走る人があとを絶ちません。しかし、その結果はみじめそのものです。骨折り損のくたびれ儲けでしかありません。多額の金銭を要求されたり、全財産をうばわれてしまう例が、マスコミをにぎわしていることから、すでにあなたもおわかりでしょう。

　真実はお金で買えるものではありません。人の弱みにつけこんで多額の金銭を要求する霊能者や宗教団体には、ぜったいに近寄らないでください。

　もちろんすべての霊能者や宗教を否定する必要はありません。親身になってあなたの悩みに取り組んでくれるすばらしい人もなかにはいます。しかし解決をいそぐ人は、それらの善悪を見きわめる能力がなくなっていますから、それだけにダマされてしまう危険性が高くなります。

8章　穏やかな心はこうして生まれる

　自分にとって正しい霊能者であるか、宗教であるかを判断するための、いちばんわかりやすい方法は、請求される金額です。

　多額の金銭の要求をされ、家まで売って用立てしたからといって、それは救済につながるものではありません。彼らにお金をだすことが修行でも功徳でもないのです。

　長い歴史をもっている正しい宗教については、多額の金銭の要求がなされることはないはずです。浄財とは自分のできる範囲内でなされるべきであって、それを超えたものは浄財とはいえないのです。

　無謀な金銭を要求されたら、離れるべきです。それをしなければ地獄に行くという教えは、おどしでしかありません。おどしに惑わされることなく、もっと自分をしっかりもってください。

　それよりもあなたのご先祖をまつるほうが、はるかに幸せをつかむのには近道です。

　苦悩の解決を他人に頼って一足飛びに解決するのではなく、その苦悩が自分に課せられた修行であると考えて、自らのエネルギーで解決していくのです。その強さをもち、ご先祖に救いを求めて祈れば、かならず苦悩は解決されると信じてください。

179

心を穏やかに保つために実践したい戒律

仏教では悟りにいたるために、つぎのような三種の方法があります。
① 戒律を守って正しい生活をすること
② いつも心を穏やかに保つこと
③ どのようにすれば悟ることができるか、その知恵を体で学ぶこと

この本で私はとくに心を穏やかに保つことにポイントを置いて書いてきました。職業的な仏教者ではない人にとって、せめて三つのうちのひとつ、「いつも心を穏やかに保って日常生活を送る」だけでも実行できたら、幸せがかなり身近になるのではと考えたからです。

さらに仏教には10の基本的な戒律があります。これらが実践できるように努力したいものです。

① 生のあるものを殺さない

8章　穏やかな心はこうして生まれる

② 他の人のものを盗まない
③ 誤った男女交際をしない
④ 嘘をつかない
⑤ ことばを飾っていわない
⑥ 他人の悪口をいわない
⑦ 二枚舌を使わない
⑧ 貪りの心をもたない
⑨ 怒らない
⑩ よこしまなことを考えない

このように見てくると、仏教においても、キリスト教においても、人間として、してはいけない行為については、同じであることに気づきます。

殺したり、盗んだりはしなくても、ことばを飾るし、悪口はたたくし、貪るし、怒るし、よこしまなことを考えるし、すべての戒律を実行するには時間がかかりそうだと思われる方がほとんどでしょうが、これも修行のひとつです。

●ケース⑤

ご先祖の罪が浄化されず子孫に残る

ご先祖の犯した罪が浄化されないまま、子孫にかかわってくる例は数多くあります。人間関係の基本である親子関係はもとより、夫婦関係、その他の人間関係のすべてがうまくいかなくなってしまいます。相談者のなかには、不穏な事件を巻き起こしたご先祖が見えてくる例がすくなくありません。

先日も四十歳の女性が相談に来ました。彼女は二十代の初めにすでに離婚しており、その後は結婚する気もなく会社勤めをしながら今日にいたっています。ところが、ここ一、二年、身辺に異常な現象が続発するというのです。

まわりに集まるのが、悪い人間ではないが異常なふるまいをする人ばかりになり、体調も悪くなってきたといいます。そしてここ何ヵ月かは一人でいるはずの部屋の中に人の気配がある、風もないのに重いドアが開く、玄関先に毎日のように汚らしいものが置かれている、無言電話が昼夜をとわず鳴るなど、気持ちの悪いことばかりが発

182

8章　穏やかな心はこうして生まれる

生して不安でたまりません。

このままでは精神状態がおかしくなってしまう、どうにかしなければと思うのですが、思っているだけで手も足も出ないと訴えるのです。

調べてみると、彼女のご先祖の因縁が原因でした。その因縁はかなり深く、いつ彼女自身が犯罪に巻き込まれてもおかしくないほど怖いものです。

彼女のご先祖のひとりが、使用人であった男をいたぶり、叩き、蹴飛ばし、ほとんど半殺しにしている姿が見えてきます。刃物のようなものが見えています。

つぎに、うつぶせになって死んでいる男が見えました。死体の向こう側には海が見えます。

潮のにおいがぷーんとしてきましたから、多分かなり近くに海があるはずだと直感しました。

仏さまはにおいなどで、気づかせたいと求めてくる場合がすくなくありません。

海のにおいがしたので、彼女に聞いてみました。

「あなたのご先祖のなかに、海の近くに住んでいた方がいらっしゃいますか」

「佐渡に先祖のお墓があります。十年ほど前にはじめて先祖のお墓が海辺にあることを知ったのですが」

「その海のそばで、ご先祖がひとりの男の人を刀か棒のようなものでつけているのが見えてきます。その人はご先祖の使用人だった人で、地面にころがされて全身を棒で打たれ殺されています」

さまざまな因縁の集積が、ここにきていっしょになって出てきています。

この家族はこれまでご先祖供養はしていたのですが、ご先祖の犯した罪までは知りませんでした。

困ったことに、彼女がいま不安を感じている異常なできごとのほかに、さらに大きい犯罪がおきそうな気配が感じられます。彼女の家族は強さをもっているので、すべて彼女にかかってきているのです。

ご先祖がおこした事件による因縁が、彼女の全身に、また住む場所に、彼女の周囲にいる人間に影響を与えているのです。

聞いたところでは、彼女の住んでいる家の周辺でも殺人事件がおきており、一、二

8章　穏やかな心はこうして生まれる

年前にテレビや新聞で報道されています。ご両親がこのような土地柄に生活の場を求めたこと自体、ご先祖の因縁によるものです。

犯人はまだ捕えられておらず、彼女の住居のすぐ近くに住んでいるのが見えています。悪質な犯罪に導かれてもおかしくない場所に、彼女はいまも生活しているということになります。

「あなたは現在、いつ殺されてもおかしくない状態にありますよ。まず、殺人事件の犯人が見えています。あなたの近所に住んでいますよ。青白くて、やせがたの男性、年齢は三十歳から四十歳の間です。あなたは顔を知らなくても、彼はあなたを知っているでしょうね。すぐそばの家、二階に住んでいます。

あなたに危険が訪れないように、周囲の因縁にたいして私が足留めをかけておりますから、いまは大丈夫です。

足留めとは、だれかがあなたを襲う気持ちがあっても、あなたの周囲にバリヤーが張りめぐらされて、犯人が入りたくても入れない状態をつくりだすことです。足留めによって、だれもあなたを襲撃できないようにしておきますからね。でも、あなた自

185

身も十分に気をつけてください。
 たとえば、お宅の近所はとくに夜道が危険です。夜になると家の近所は真っ暗で灯りもほとんどなく、人通りも絶えて怖い感じですよね。夜歩くときには気をつけてください。
 高い塀で囲まれている家の角はとくに注意してね。夜ひとりで歩かない、歩くときにはかならず、なにか音のするものをもって歩くなどしてください。
 いま私が足留めをかけている人間は、あなたの周辺に五～六人もいるのですよ。これらのだれが犯人になってもおかしくない状態です。なにかきっかけがあれば、犯罪行為につながってしまいますから、すぐにご先祖の因縁を浄化しなければいけませんね」
 彼女がしなければならない供養は、使用人を殺したご先祖と使用人の男性にたいしてです。
 仏壇にお水とお線香をあげて、ご先祖の犯した罪にたいして懺悔の祈りを捧げます。
 この場合は数百年前のご先祖ですから、名前ははっきりとわかっていませんが、わか

8章 穏やかな心はこうして生まれる

るときは、手を合わせるときに仏壇に向かって名前を呼んであげてください。

「昔々、使用人を殺してしまったご先祖さま、殺された使用人の方、ご供養をつづけますから、どうか安らかに霊界に旅立ってください」

真心からこの祈りを数か月つづけると、彼女の土地、家、人間関係にかかわっている不気味な現象はなくなります。

どれほど因縁の深い仏さまであっても、だいたい数か月も供養をすれば穏やかになります。先祖が浄化されることによって、生きている人々もまた浄化されて平穏になるのです。

さらにお酒とお塩を屋敷にまいてお浄めをすることも同時に実行してください。最初にお酒をまいて土地を洗い浄め、つぎに屋敷の四隅に穴を掘って塩を埋めておけばよいでしょう。悪い因縁は入ってこられなくなります。

ご先祖のお墓のお参りも忘れてはなりません。

自分はなにも悪いことをしていないのに、なぜ先祖のために苦労しなければならないのかと、むきになって反発する相談者もいます。

ご先祖があっての私たちです。よい因縁をもっていないご先祖ならば、あなたの功徳や供養によって、いまのうちに浄化しておくべきです。ご先祖を供養すること、そして子孫には浄化されたきれいな因縁を残してあげる。それがいま生きている私たちの責任であると思います。

心が疲れたあなたへ
本当の「やすらぎ」の見つけ方

著　者　出雲佐代子
発行者　真船美保子

発行所　KKロングセラーズ

〒169-0075 東京都新宿区高田馬場2-1-2
電　話 03-3204-5161（代）

印刷・太陽印刷　　製本・難波製本

Ⓒ SAYOKO IZUMO
ISBN978-4-8454-2367-5
Printed in Japan　2015